世界名畫家全集 何政廣主編

藍碧嘉 Tamara de Lempicka

鄧聿檠●編譯

藝術家出版社

世界名畫家全集

裝飾藝術美豔女畫家

藍碧嘉

Tamara de Lempicka

何政廣●主編
鄧聿檠●編譯

藝術家出版社

目　錄

前　言

　　塔瑪拉·德·藍碧嘉（Tamara de Lempicka,1898-1980）是1920年代裝飾藝術（Art Deco）中最耀眼出眾的女畫家，更是現代藝術的重要藝術家。

　　1898年，藍碧嘉出生於波蘭華沙的富裕家庭，原名塔瑪拉·柯斯卡，父親在法國貿易公司擔任律師，母親出身上流之家並曾留學國外。十二歲時，母親請了一位知名畫家為她畫像，然而藍碧嘉不願坐於椅上供畫家畫像，所以強迫其妹雅德利安擔任模特兒，她也畫了妹妹的肖像，她的固執與自信年幼即表露出來。十三歲時，她隨寵愛她的祖母前往義大利，首度發現自己對於藝術的熱情。

　　1914年，藍碧嘉十六歲時因反對母親再婚而前往暫居於姨母史黛法位於俄國聖彼得堡的家中。同年她與高大帥氣的律師塔德烏什·藍碧基陷入熱戀，兩年後結婚，冠夫姓改名為塔瑪拉·德·藍碧嘉。

　　1918年，她與夫婿為了逃離俄國十月革命戰亂，一同移居法國巴黎。然而塔德烏什持續失業，女兒綺賽特出生，藍碧嘉開始向立體派畫家安德烈·洛特（Andre Lhote）、那比派畫家牟里斯·德尼（Maurice Denis）學畫，並希望能以繪畫為生。柯蕾特·維特畫廊替她售出多幅油畫，此時她接觸到獨立沙龍、秋季沙龍畫家，這一交友圈也使她得以重拾奢華生活。

　　1920年代的巴黎，戰爭推翻了一切的生活秩序，人們為了忘卻戰爭的苦悶，沉迷於享樂，陷入一個混亂的時代，這時代被稱作「咆哮的二〇年代」（Roaring Twenties）。巴黎成為許多新奇事物聚集之都，藍碧嘉周旋於沙龍與派對之間，她令人驚豔的繪畫作品加其美貌，使她獲得「美貌新銳女畫家」的高度評價，很快在社交和藝文圈出名。

　　1925年，藍碧嘉參加巴黎的第一屆國際裝飾藝術（Art Deco）展，並於杜樂麗沙龍與女性畫家沙龍中展出，獲得當時主流時尚雜誌《哈潑時尚》的佳評。同年她前往義大利觀摩繪畫大師名作，並舉辦個展，為德國時尚雜誌《女士》繪製封面〈綠色寶時捷跑車中的塔瑪拉〉，這幅自畫像成為她著名的代表作。1929年她完成〈戴手套的綠衣少女〉，以女兒綺賽特為模特兒，同時也投影了藍碧嘉自己年輕時代的模樣在內，描繪被優美服飾包住身軀的女性，曲線畢露，精神抖擻地邁步上街，飽含裝飾藝術的特色。

　　1928年，她三十歲時與塔德烏什離婚。同時認識收藏家拉爾沃·庫夫納男爵。翌年，藍碧嘉成為庫夫納的情人，並得到一間位於梅尚街的公寓。

　　1939年，她與庫夫納同往美洲進行長期旅遊。洛杉磯的保羅·蘭哈特藝廊舉辦藍碧嘉個展。她與丈夫庫夫納定居比佛利山莊，開始積極收藏戰時藝術作品。1943年遷居紐約，這個年代，抽象主義繪畫崛起，藍碧嘉也轉向抽象畫創作，摒棄早期作品鮮亮的官能色彩，而代之以清純恬淡的自然色調作畫。

　　1962年，庫夫納死於心臟病。翌年，藍碧嘉移居休斯頓，女兒綺賽特開始操持母親大小事物。1966年，她六十八歲時，巴黎裝飾藝術博物館舉行「1925年代」特展，包含藍碧嘉作品，再次掀起一個裝飾藝術的風潮。1980年，藍碧嘉撒手塵寰，她的女兒綺賽特遵循母親遺願將其骨灰以直昇機撒至波波卡特佩特火山口中，為她如同戲劇一般的傳奇人生畫下句點。

　　藍碧嘉的代表性風格，是筆調帶有濃厚的裝飾性圓潤線條，畫作中運用大量的燦爛原色系，呈顯出「咆哮的二〇年代」之絢麗與奢華。她在法國巴黎、美國好萊塢等地成名，周旋於上流社會間，出色的絢麗彩調廣獲青睞，席捲了歐洲，成為當時藝壇的閃亮巨星。她對流行時尚的敏感亦是作品得到高度評價原因，直到今日，她的作品仍對於時尚界有著莫大的影響。

2015年3月寫於《藝術家》雜誌社　何政廣

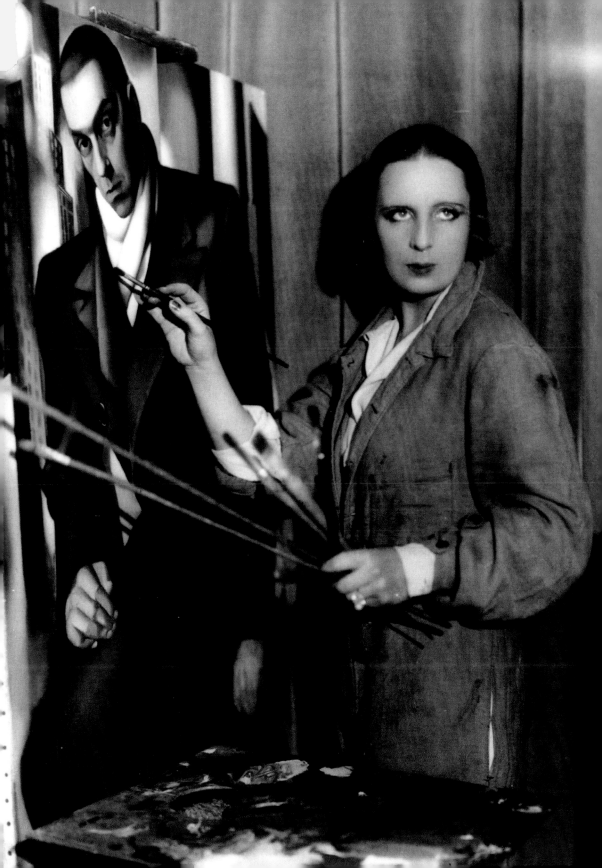

裝飾藝術美豔女畫家——
塔瑪拉·德·藍碧嘉的生涯和藝術

塔瑪拉·德·藍碧嘉
——於裝飾藝術中舞動的美麗身影

被美國傳記學者蘿拉·克拉瑞吉（Laura Claridge）稱之為「二十世紀最重要並最能突破傳統的藝術家之一」，塔瑪拉·德·藍碧嘉（Tamara de Lempicka，1898-1980）是一抹於裝飾藝術中舞動的美麗身影，翩然降臨如統領該藝術風潮的女王，她善於作品中融入飽含敘事性的創作元素，筆下的人物稜角分明、色彩鮮豔、眼神堅毅又不乏傲氣，展現出濃烈的欲望與情感，其畫作是故饒富吸引力。而神祕的生平、雙性戀傾向與強烈的個人特質更是使這名女畫家飽含爭議性的原因之一。

「在我的藝術生涯甫開始時，我探看四周並發現繪畫正處於一種毀滅的階段，我對淪落至平庸的藝術感到反感、厭惡，我在尋找的是一已然不復在的職業。我以柔軟的畫筆作畫，被創作的技法與手藝所吸引，那種簡單卻優美的品味。我的目標即是永遠不抄襲，創造出新的風格、明亮且光潔的色彩，並嗅出筆下人

創作中的塔瑪拉·德·藍碧嘉，攝於1928年，該時她正在繪製〈一名男子的畫像〉一作。（前頁圖）

塔瑪拉‧德‧藍碧嘉
素描像

物的優雅。」藍碧嘉曾說，而此即貫串了她的創作生涯。藍碧嘉
是奔放、飛揚跋扈且無所隱藏的，道德與社會的準則並不適用
於其創作之上，感知才是主導畫筆的手，一筆筆繪出讓她忘情
的世界。而運用並融合自俄羅斯及法國的立體未來主義（Cubo-
Futurism）、由義大利所發跡以秩序為主體的思維，直至波蘭與德
國的寫實主義等不同的創作語彙，藍碧嘉亦成功地創造出一種專
屬於個人的表現方式，記錄下時代的氛圍；故於1932年的一次訪
談中她說到自己即是在「體驗並創造出一種方式，以在自己的生
活與作品中印下時代的印記」。

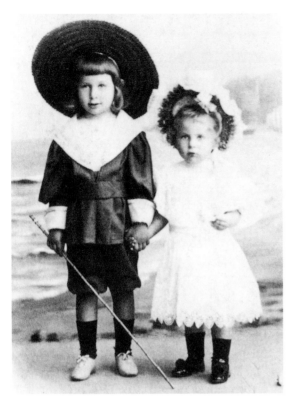

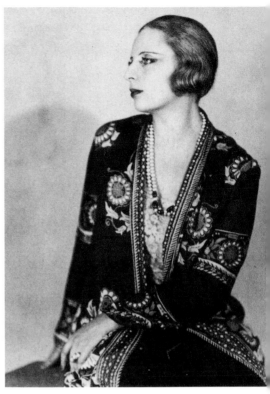

不僅只是裝飾藝術的奠基者，更是現代藝術之重要藝術家，藍碧嘉藉由繪畫為同代人打破既定之兩性框架，開啟了女性不同的面向，並體現於自我的生活之中。成為二〇、三〇年代的代表頭像，光燦一時，

兩歲的藍碧嘉與其兄史坦基・里加，攝於1900年。（左圖）

約30歲時的塔瑪拉・德・藍碧嘉（上圖）

美麗的波蘭女孩
——塔瑪拉・德・藍碧嘉

塔瑪拉・德・藍碧嘉本名塔瑪拉・柯斯卡，出生於波蘭會議王國下的華沙，屬俄羅斯帝國的共主邦聯。家境富裕，父親為俄羅斯-猶太裔律師，母親則是出身波蘭旺族，於三名手足中排行第二，自幼即展現出固執且具領導力的個人特質，深受祖母寵愛。1911年，隨祖母前往義大利及蔚藍海岸旅遊，參觀無數美術館，進而發掘自身對於藝術的喜愛。隔年父母離異，塔瑪拉先是前往

塔瑪拉‧德‧藍碧嘉於
1920年代之素描稿，截
取自其素描冊，尺寸為
23.6×15.6cm，現為
私人收藏。（左圖）

塔瑪拉‧德‧藍碧嘉於
1920年代之素描稿，截
取自其素描冊，尺寸為
23.6×15.6cm，現為
私人收藏。（右圖）

聖彼得堡暫居姨母史黛法家中並體驗到奢華無度的生活，是故下定決心離家，同時尋求維持富裕生活方式之法。1913年結識了高大、帥氣的律師塔德烏什‧藍碧基（Tadeusz Lempicki），並於兩年後完婚，正式更名為塔瑪拉‧德‧藍碧嘉。

　　1917年，儘管該時俄羅斯整體壟罩於愁雲慘霧之中，藍碧嘉一家仍繼續過著豪奢的生活。後十月革命爆發，塔德烏什‧藍碧基於一天夜半被全俄肅反委員會——契卡之秘密警察所逮捕，數週後，塔瑪拉透過瑞典領事館之斡旋才順利將丈夫拯救而出，後二人遂決定離開俄羅斯，途經哥本哈根、倫敦，最後抵達巴黎。旅居巴黎期間，夫婦二人首先以變賣珠寶、家產生活，而塔德烏什的持續失業更是使家中情形雪上加霜，同時女兒綺賽特出生。

　　接續居住於聖彼得堡時代的課程，並秉持著對藝術的熱忱，塔瑪拉到巴黎之後決定開始向安德烈‧洛特（André Lhote）學習油畫，並希望能以繪畫維生。極具天賦的她便很快地在洛

11

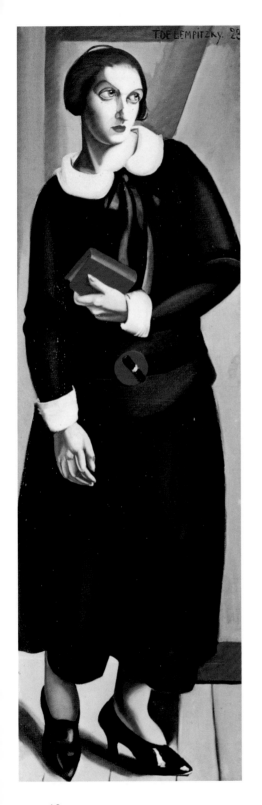

特與牟里斯‧德尼所謂之「柔立體主義」（soft cubism）與「綜合立體主義」（synthetic cubism）的影響之下，發展出大膽且具有個人特色的創作風格，用色濃郁、奔放，筆觸簡潔、精準並不乏優雅，完成有〈她的哀愁〉及〈穿著黑色洋裝的女子〉等作品，成為理智卻不乏感性的裝飾藝術運動之縮影體現。

1925年，於艾曼紐‧卡斯戴巴柯伯爵的贊助下，藍碧嘉在米蘭展出了28幅新作，並迅速晉升為歐洲貴族及上流社會最喜愛之肖像畫家之一。又因此不凡的交友圈使她的作品得以流轉、展出於該時各大沙龍之中，期間尤以其經現代手法重新詮釋安格爾作品而完成的〈四裸女〉一作最受矚目。另得利於卡斯戴巴柯伯爵之引薦，藍碧嘉進而結識了當時義大利知名詩人暨劇作家──嘉比利埃‧達努齊歐（Gabriele d'Annunzio）。藍碧嘉兩度拜訪達努齊歐之別莊，欲為後者繪製肖像畫，孰料生性多情的達努齊

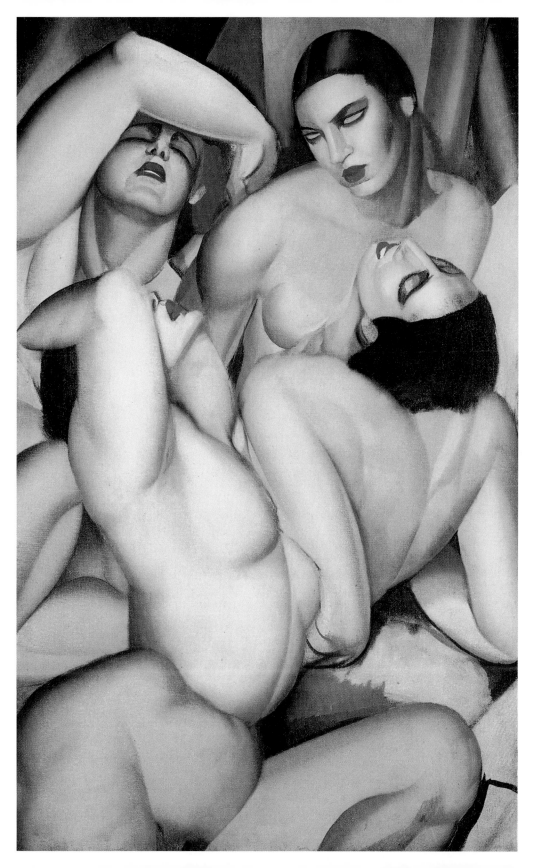

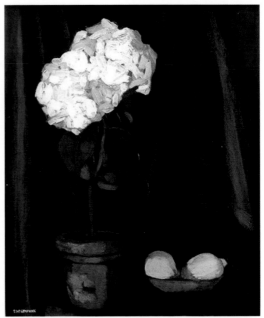
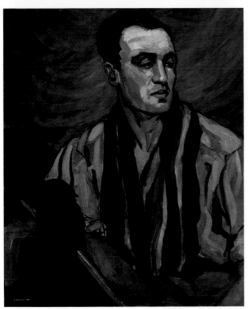
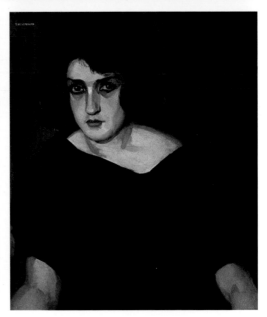

塔瑪拉‧德‧藍碧嘉　**中國男子**　1921　油畫畫布　35×27cm　日本廣島美術館藏（左上圖）
塔瑪拉‧德‧藍碧嘉　**繡球花束與檸檬**　約1922　油畫畫布　55×46cm　波蘭私人收藏（右上圖）
塔瑪拉‧德‧藍碧嘉　**馬球選手**　約1922　油畫畫布　73×60 cm　美國私人收藏（左下圖）
塔瑪拉‧德‧藍碧嘉　**身著藍洋裝的年輕女子**　1922　油畫畫布　63×53cm
美國Barry Friedman Ltd藝廊收藏（右下頁）

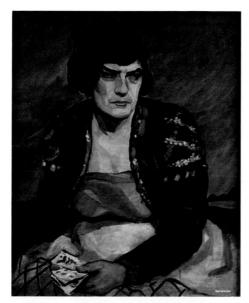
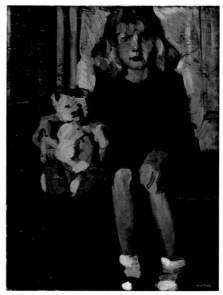
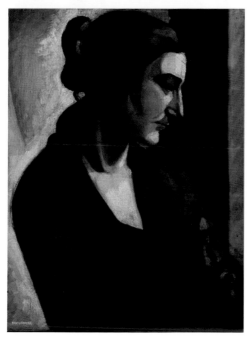
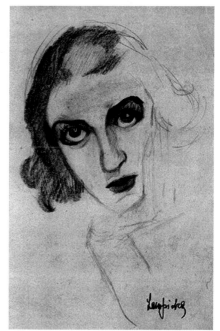

塔瑪拉·德·藍碧嘉　**占卜師**　約1922　油畫畫布　73×60cm
美國Barry Friedman Ltd藝廊收藏（左上圖）
塔瑪拉·德·藍碧嘉　**女孩與泰迪熊**　約1922　油畫畫布　65×50cm
西班牙私人收藏（右上圖）
塔瑪拉·德·藍碧嘉　**圍著披巾的女人**　約1922　油畫畫布　61×46cm（左下圖）
塔瑪拉·德·藍碧嘉　**伊拉·佩蘿像**　約1922　紙上鉛筆　44×28cm（右下圖）

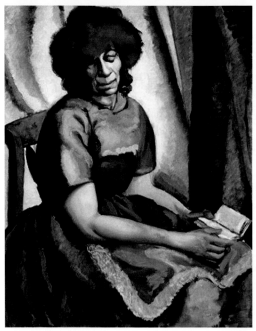

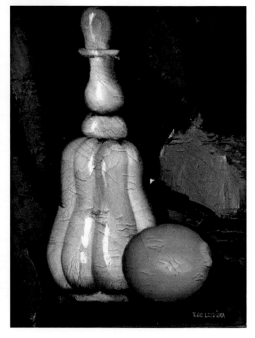

塔瑪拉・德・藍碧嘉　**吻**　約1922　油畫畫布　50×61cm　法國私人收藏（左上圖）
塔瑪拉・德・藍碧嘉　**立體派的女人坐像**　約1922　紙上鉛筆　18.5×13cm　私人收藏（右上圖）
塔瑪拉・德・藍碧嘉　**閱讀中的紅髮女人**　約1922　油畫畫布　92×73cm　法國私人收藏（左下圖）
塔瑪拉・德・藍碧嘉　**玻璃瓶**　1923　油畫畫布　35×27cm　法國私人收藏（右下圖）

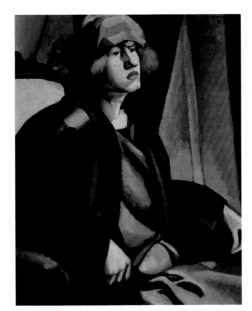

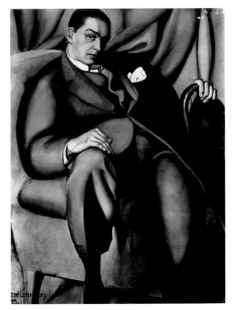

塔瑪拉‧德‧藍碧嘉　**吉普賽女子**　約1923　紙上水彩　73×60cm
瑞士私人收藏（左上圖）
塔瑪拉‧德‧藍碧嘉　**沉思中的運動員**　約1923　紙上鉛筆
22.8×13.3cm（右上圖）
塔瑪拉‧德‧藍碧嘉　**她的哀愁**　1923　油畫畫布　116×73cm
美國私人收藏（左下圖）
塔瑪拉‧德‧藍碧嘉　**俱樂部沙發椅上的男人**　1923　油畫畫布　藏地不詳（右下圖）

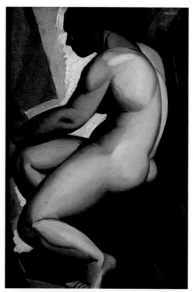

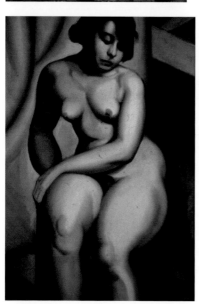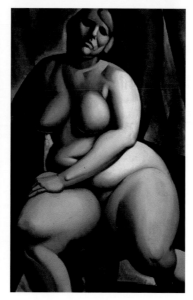

塔瑪拉・德・藍碧嘉　**夜晚的街道**　約1923　紙板、油彩　50×33.5cm
法國私人收藏（左上圖）

塔瑪拉・德・藍碧嘉　**模特兒坐像**　約1923　油畫畫布　81×54cm
美國Barry Friedman Ltd.藝廊收藏（右上圖）

塔瑪拉・德・藍碧嘉　**裸女坐像**　約1923　油畫畫布　92×65cm
美國私人收藏（左下圖）

塔瑪拉・德・藍碧嘉　**裸女坐像**　約1923　油畫畫布　94×56cm
美國私人收藏（右下圖）

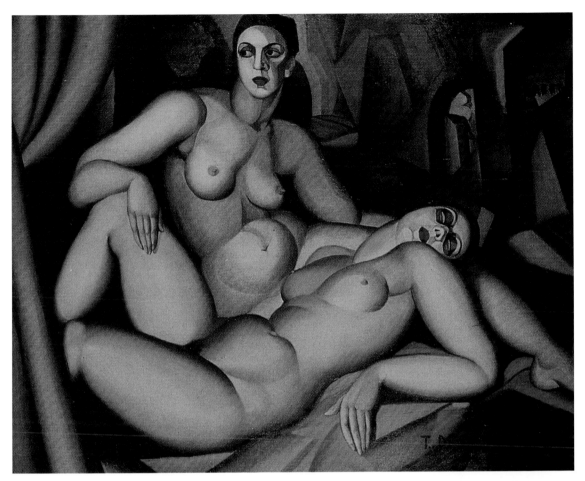

塔瑪拉・德・藍碧嘉　**兩名裸女**　1923
油畫畫布　130×160cm
瑞士日內瓦現代藝術博物館藏
（上圖）

塔瑪拉・德・藍碧嘉　**抽象構圖**　約1923
紙上水彩　18×8cm　法國私人收藏
（左圖）

塔瑪拉・德・藍碧嘉　**機械構圖**　約1923
紙上鉛筆　11.2×7.6cm　法國私人收藏
（右圖）

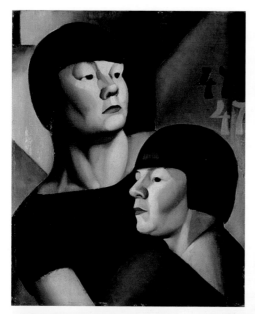
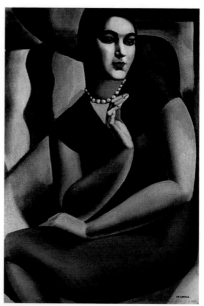

塔瑪拉・德・藍碧嘉　**雙重47**　約1924　油畫板、油彩　46×38cm
德國私人收藏（左上圖）
塔瑪拉・德・藍碧嘉　**瓦勒米公爵夫人**　1924　油畫畫布　73×50cm
法國私人收藏（右上圖）
塔瑪拉・德・藍碧嘉　**女人畫像**　約1924　木板、油彩　29×18cm　藏地不詳（左下圖）
塔瑪拉・德・藍碧嘉　**綠色面紗**　約1924　油畫畫布　46×33cm　美國私人收藏（右下圖）

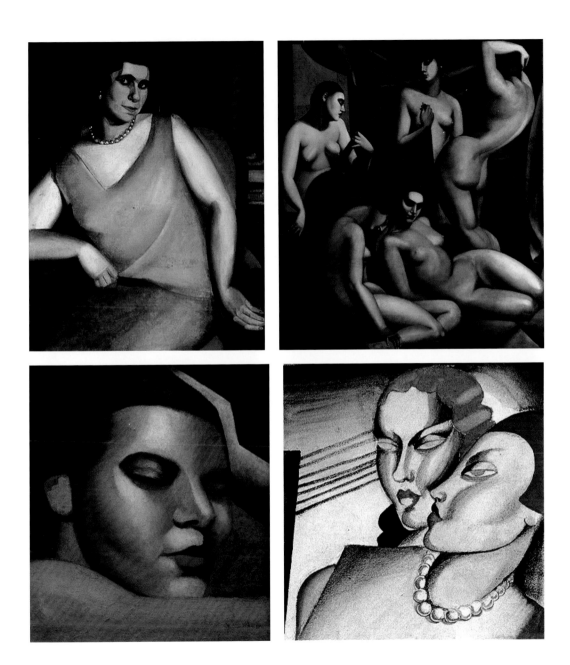

塔瑪拉・德・藍碧嘉　**女人頭像**　約1924　木板、油彩　34.5×36cm　法國私人收藏（左上圖）
塔瑪拉・德・藍碧嘉　**節奏**　1924　油畫畫布　160×144cm　私人收藏（右上圖）
塔瑪拉・德・藍碧嘉　**男人畫像**　約1924　油畫畫布　55×46cm
美國Barry Friedman Ltd.藝廊收藏（左下圖）
塔瑪拉・德・藍碧嘉　**兩名女子**　約1924　紙上水彩　10×9.5cm　法國私人收藏（右下圖）

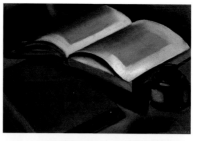

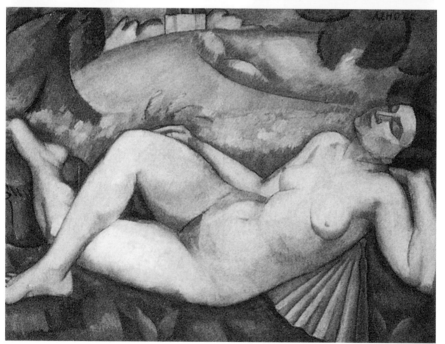

塔瑪拉‧德‧藍碧嘉　**裸女**　1924　油畫畫布　70×58.4cm
Luis Eulalio de Bueno Vidigal Neto藏（左上圖）
塔瑪拉‧德‧藍碧嘉　**展開的書**　約1924　油畫畫布固定於硬紙板上　24×35cm
法國私人收藏（右上圖）
塔瑪拉‧德‧藍碧嘉　**紅鳥**　1924　油畫畫布固定於硬紙板上　24×33cm
義大利私人收藏（右中圖）
安德烈‧洛特　**側臥的裸女**　年代未知　油畫畫布　81×105cm　私人收藏（下圖）

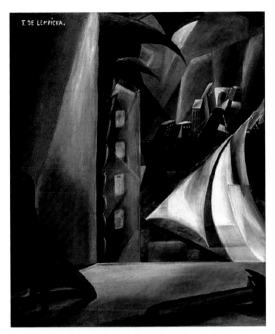

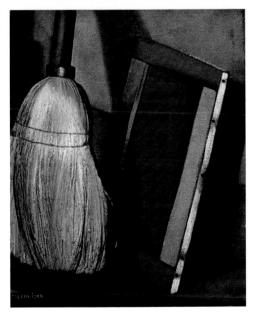
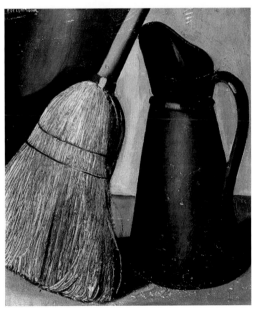

塔瑪拉‧德‧藍碧嘉　**月光下的港口**　約1924　油畫畫布　43×38cm　德國私人收藏（左上圖）

塔瑪拉‧德‧藍碧嘉　**有俄羅斯人偶的靜物**　約1924　油畫畫布固定於硬紙板上　33×24cm
美國私人收藏（右上圖）

塔瑪拉‧德‧藍碧嘉　**掃帚與倒放的畫作**　約1924　油畫畫布　46×38cm　法國私人收藏（左下圖）

塔瑪拉‧德‧藍碧嘉　**掃帚與水壺**　約1924　油畫畫布　46×38cm　法國私人收藏（右下圖）

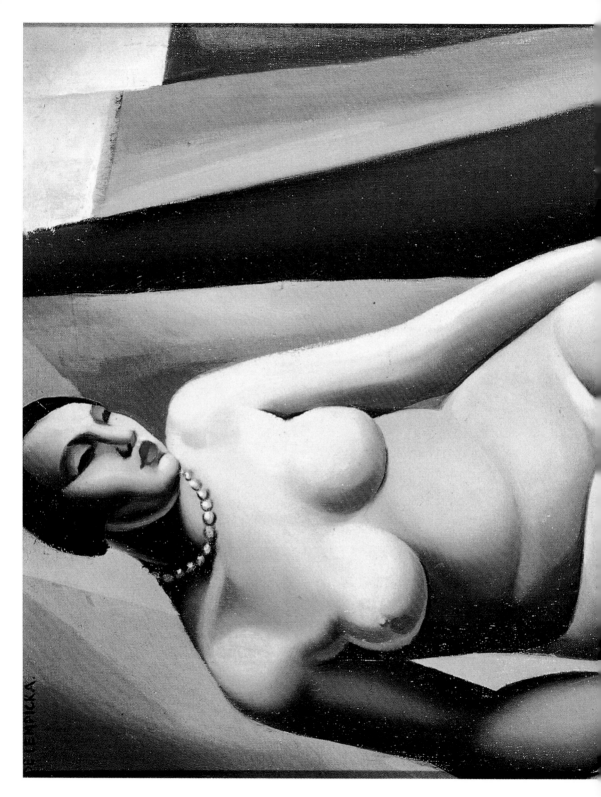

塔瑪拉·德·藍碧嘉 **裸女坐像** 1925 油畫畫布 61×38cm 私人收藏

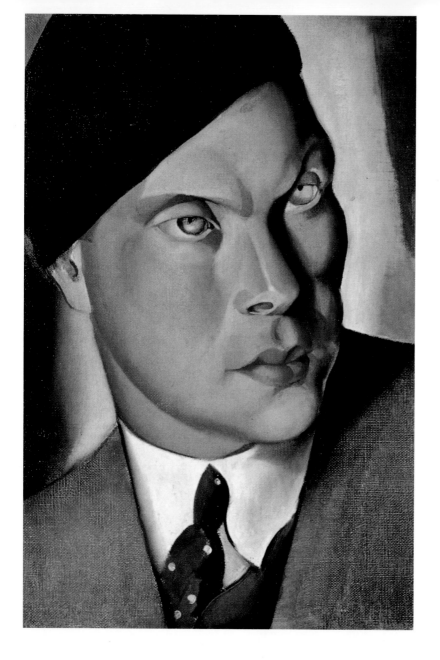

歐卻意在追求，最終兩人不歡而散，肖像畫委託亦無疾而終。

　　後來，德國時尚雜誌《女士》（Die Dame）的編輯於蒙地
卡羅無意間捕捉到駕著一輛鮮黃色的雷諾跑車呼嘯而過，神情充
滿風采的藍碧嘉，全然展現出現代女性美麗、自信且慧黠的一
面，故向她委託繪製該刊物封面，即藍碧嘉於1925年完成之代表
作〈綠色寶時捷跑車中的塔瑪拉〉。法國《汽車雜誌》（L'Auto-

塔瑪拉‧德‧藍碧嘉
福斯登堡‧賀郡吉伯爵
像 約1925 油畫畫布
41×27cm 私人收藏

圖見53頁

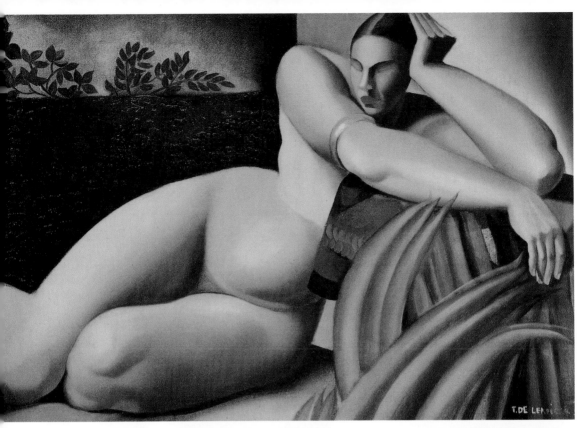

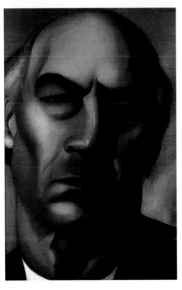

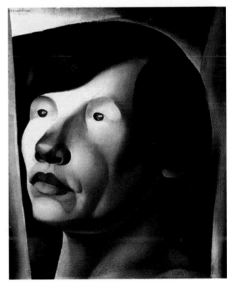

塔瑪拉・德・藍碧嘉　**裸女側臥**　1925　油畫畫布　37.8×54.5cm　私人收藏（上圖）
塔瑪拉・德・藍碧嘉　**兩名裸女透視**　約1925　油畫畫布　55×33cm　私人收藏（左下圖）
塔瑪拉・德・藍碧嘉　**安德烈・紀德**　約1925　紙板、油彩　50×35cm　美國私人收藏（中下圖）
塔瑪拉・德・藍碧嘉　**斯拉夫女子頭像**　約1925　油畫畫布　46×38cm　法國私人收藏（右下圖）

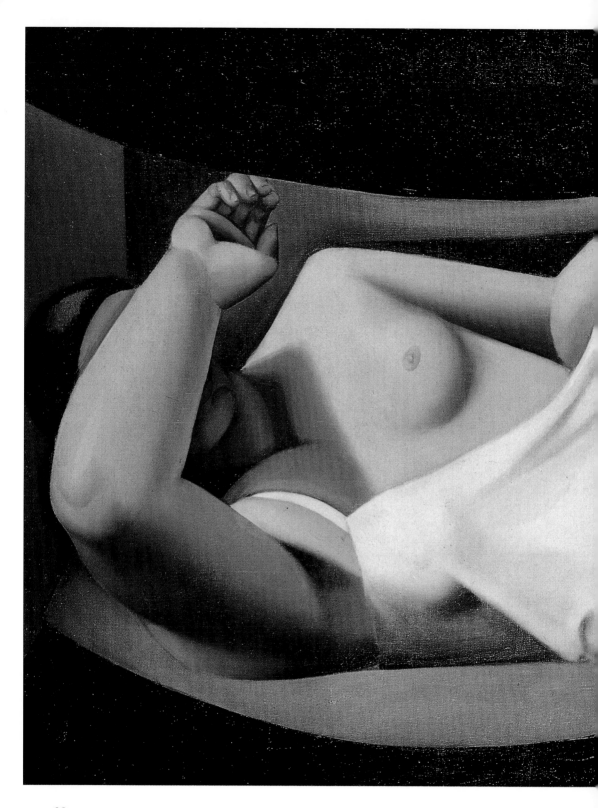

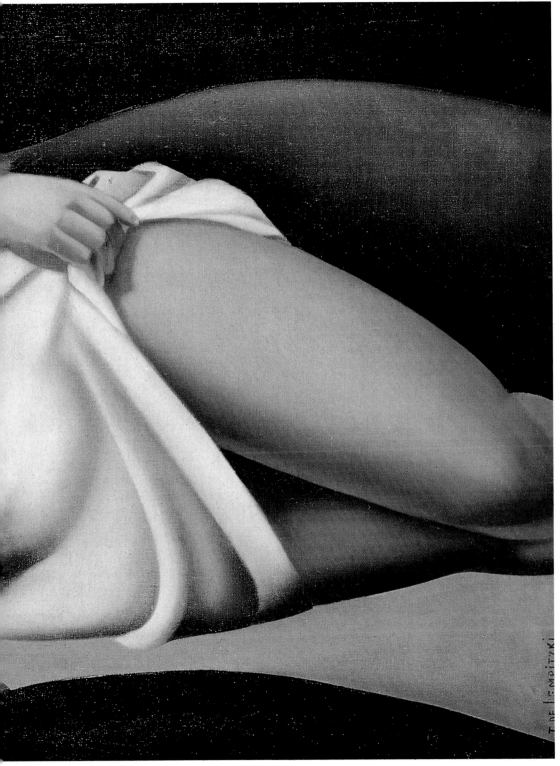

塔瑪拉·德·藍碧嘉 **模特兒** 1925　油畫畫布　116×73cm　私人收藏

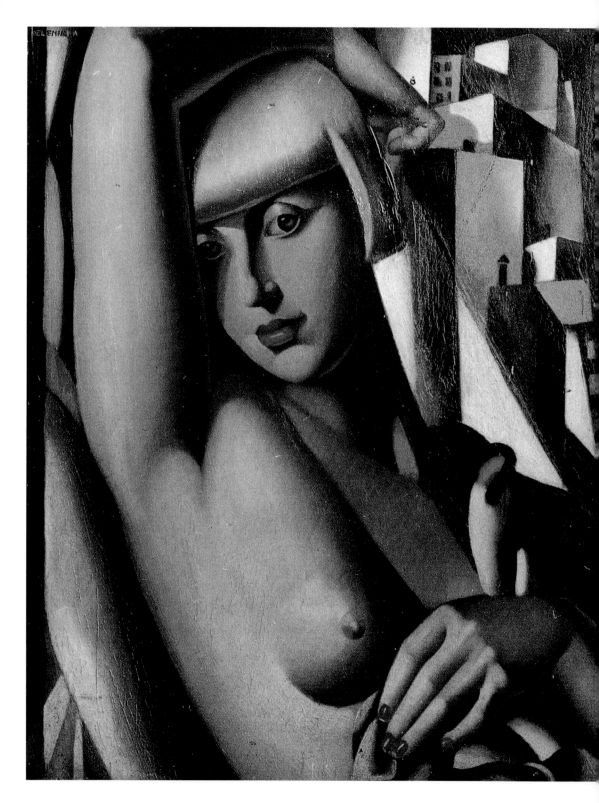

Journal）於1974年所出版的文章中亦如是形容到該幅作品：「塔瑪拉・德・藍碧嘉的自畫像顯示出一名獨立女性宣示自我主張的真實樣貌，她手著手套、頭戴帽盔，不容接近，展現出一種冷然並令人震懾之美，從中穿透而出的是強烈的存在感——這個女人是無拘無束的！」

　　兩年後，更以〈陽台上的綺賽特〉一作於波爾多國際藝術展獲得首獎；〈陽台上的綺賽特〉整體色彩灰暗，陽台裡外被切割為兩方不同的世界，以少女的嬌弱對應遠景中城市生硬的風景，最終使目光聚焦於少女的臉上，全畫同時飽含現代社會的洗練，以及人物的溫度。

　　於咆哮的二〇年代（Roaring Twenties）期間之巴黎，藍碧嘉進一步與畢卡索、尚・考克多、紀德等人皆有所交遊，同時也開始與女同性戀創作者如維塔・薩克維爾－維絲特（Vita Sackville-West）、維爾莉特・崔弗西絲（Violet Trefusis），以及科萊特（Colette）等人有著密切往來。後傳與歌手蘇西・索麗妲（Suzy Solidor）交往，索麗妲擁有一頭美麗的金髮與高挑的身段，成為該時許多活躍的畫家如基斯林格、藤田嗣治、瑪莉・羅蘭珊、畢卡比亞、梵鄧肯等人的創作繆思，期間藍碧嘉亦畫有〈蘇西・索麗妲像〉，最終於1928年與丈夫離異。

　　藍碧嘉醉心於社交生活，時常與女兒的成長中缺席，當綺賽特不在寄宿學校時通常即會返家與祖母同住，一年當藍碧嘉表示不打算自美洲返回與家人一同度過聖誕節時，其母一氣之下便於綺賽特的眼前將藍碧嘉昂貴的帽子收藏一頂頂燒成灰燼。藍碧嘉的個性如火並試圖掌控周遭的人，綺賽特也是其中之一，但卻也因為其奔放的個性成為獨特的存在；「她是如此充滿活力的一個人，並不一定特別容易親近，但卻能夠營造出一種當她不在身邊你反而會想念的氛圍。當我們一同出門散步時，她永遠會發現那些別人沒看見的事物，讓你不禁想著：『天啊，我到底是居住在多麼有趣的環境裡呀！』當走過一扇扇櫥窗前時，她還會發明小遊戲，比賽誰能回想起最多件方才櫥窗中陳設的物品，當然她永遠能夠記得比我多……她對其他人非常嚴格，對自己亦是如此，

塔瑪拉・德・藍碧嘉
蘇西・索麗妲像
1933　油彩、木板
46×38cm
法國卡涅格里馬迪堡美術館藏（左頁圖）

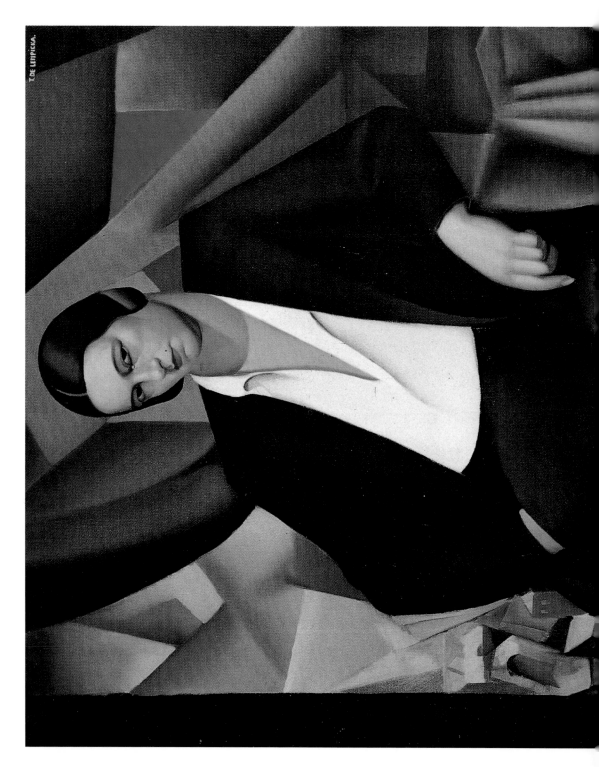

塔瑪拉‧德‧藍碧嘉 **公爵夫人** 1925 油畫畫布 161×96cm 私人收藏

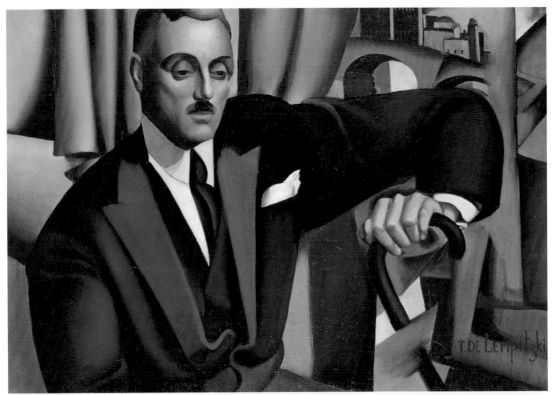

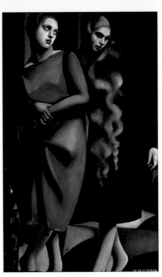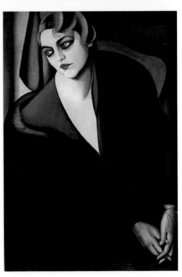

塔瑪拉・德・藍碧嘉　**艾里斯托夫王子像**　1925　油畫畫布　65×92cm　私人收藏（上圖）

塔瑪拉・德・藍碧嘉　**別著蝴蝶結的女孩們**　1925　油畫畫布　100×73cm　日本廣島美術館藏（左下圖）

塔瑪拉・德・藍碧嘉　**艾琳與姊妹**　1925　油畫畫布　146×89cm

美國Irena Hochman Fine Art Ltd藏（中下圖）

塔瑪拉・德・藍碧嘉　**雷娜塔・特維斯男爵夫人**　1925　油畫畫布　100×70cm

美國Barry Friedman Ltd藝廊收藏（右下圖）

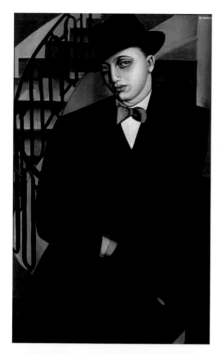

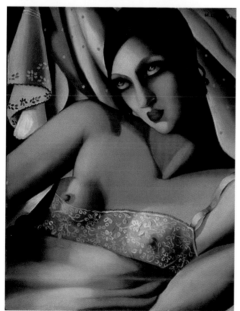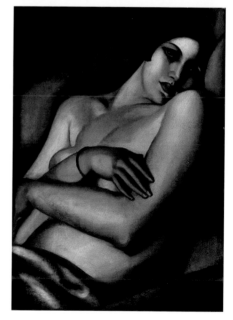

塔瑪拉・德・藍碧嘉　**阿弗立托侯爵**　1926　油畫畫布　116×73cm　美國私人收藏（左上圖）
塔瑪拉・德・藍碧嘉　**抽象構圖**　約1926　油畫畫布　36×27cm　法國私人收藏（右上圖）
塔瑪拉・德・藍碧嘉　**粉色上衣**　約1927　木板、油彩　41×33cm　美國私人收藏（左下圖）
塔瑪拉・德・藍碧嘉　**橘色圍巾**　1927　木板、油彩　41×33cm　美國私人收藏（右下圖）

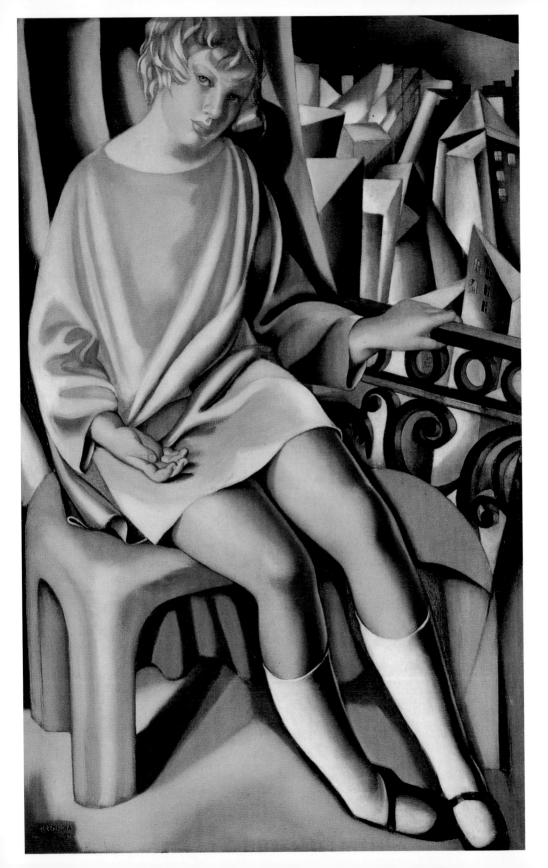

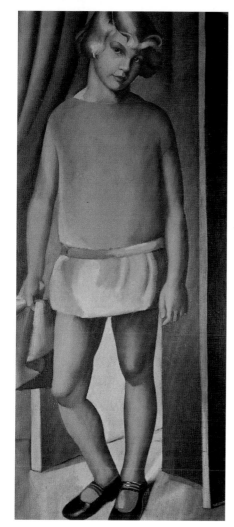

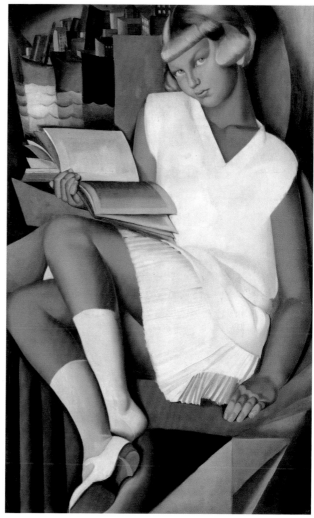

塔瑪拉·德·藍碧嘉
身著粉色衣裳的綺賽特
1927　油畫畫布
133×57cm　私人收藏
（左圖）

塔瑪拉·德·藍碧嘉
著粉衣的綺賽特
（右圖）

塔瑪拉·德·藍碧嘉
陽台上的綺賽特
1927　油畫畫布
126×82cm
法國巴黎現代美術館藏
（左頁圖）

決不感到疲倦，亦不能有所拖延。」她曾如是回憶到與母親相處的時光。每年母親總會在她身邊全心全意地待上幾星期，雖相處的時間不多，「我們的關係是非常緊密的」，綺賽特卻堅定地說到。

　　對塔瑪拉個人而言，她首先是一名藝術家，後才扮演著母親的角色，而繪畫即是她僅知能用以表現對於女兒的愛的方式，綺賽特的樣貌也藉由油彩長存於母親的創作之中。藍碧嘉時常以綺賽特作為畫作的主角，完成一系列扣人心弦的肖像畫作品，如1926年之〈身著粉色衣裳的綺賽特〉、1927年的獲獎作品〈陽台上的綺賽特〉、1934年完成的〈睡夢中的綺賽特〉與1954至1955

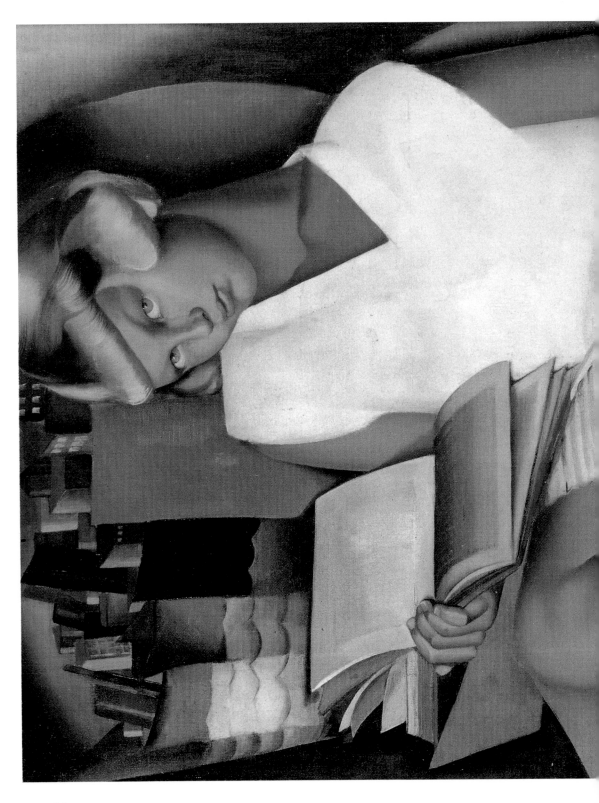

塔瑪拉・德・藍碧嘉　**著粉衣的綺賽特**　約1926　油畫畫布　法國南特美術館藏

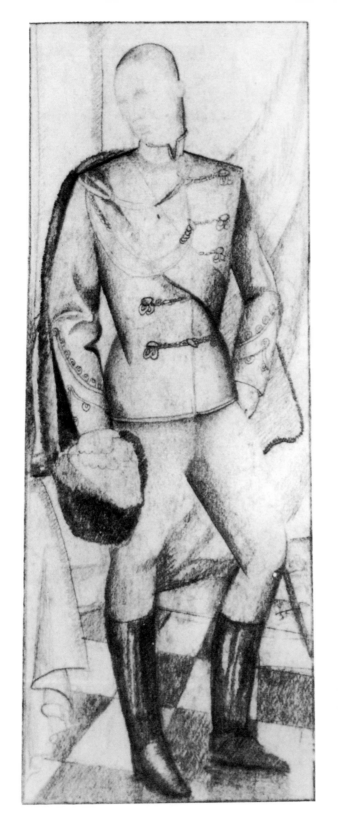

〈加比利埃大公殿下〉
一作草稿，繪於1927
年。

塔瑪拉・德・藍碧嘉
加比利埃大公殿下
1927　油畫畫布
116×65cm
私人收藏（右頁圖）

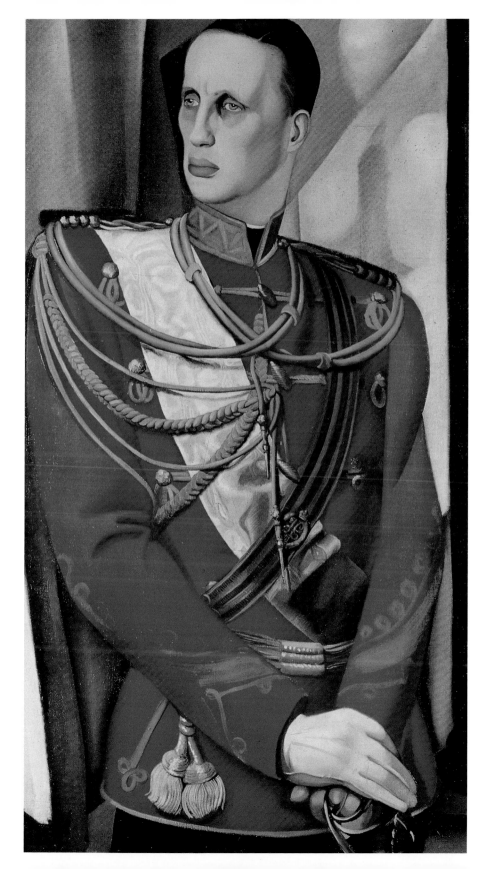

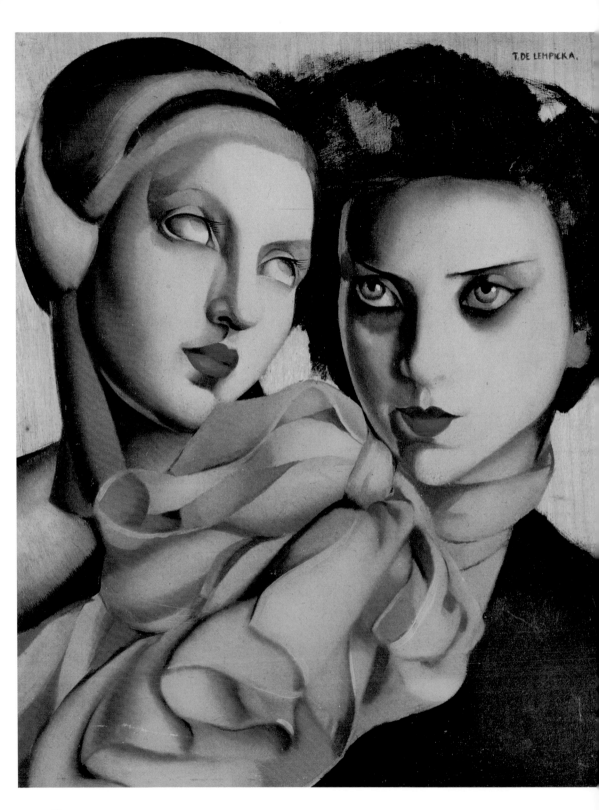

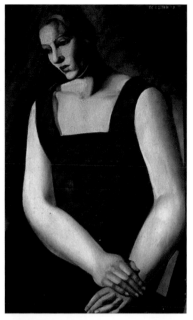

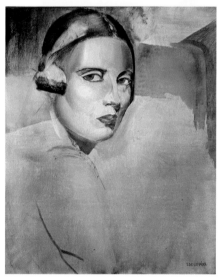

塔瑪拉‧德‧藍碧嘉　**紫羅蘭花束**　約1927　油畫畫布固定於硬紙板上　33×24cm
德國私人收藏（左上圖）
塔瑪拉‧德‧藍碧嘉　**粉色連身裙**　1927　油畫畫布　73×116cm
美國私人收藏（右上圖）
塔瑪拉‧德‧藍碧嘉　**領聖餐者練習**　約1928　紙上粉彩　34×22cm
美國私人收藏（左下圖）
塔瑪拉‧德‧藍碧嘉　**未完成的自畫像**　約1928　油畫畫布　46×38cm
美國私人收藏（右下圖）
塔瑪拉‧德‧藍碧嘉　**年輕女子**　約1927　油彩、木板　41×33cm
私人收藏（左頁圖）

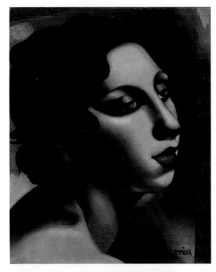
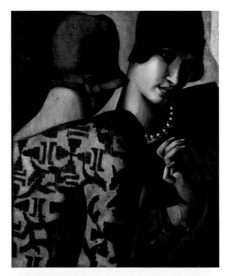
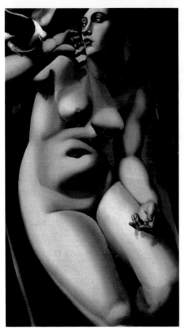
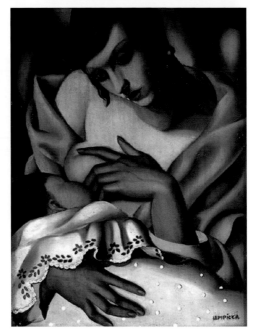

塔瑪拉‧德‧藍碧嘉　**年輕女子**　約1928　油畫畫布　27×22cm
私人收藏（左上圖）
塔瑪拉‧德‧藍碧嘉　**秘密**　1928　油畫畫布　46×38cm
日本廣島美術館藏（右上圖）
塔瑪拉‧德‧藍碧嘉　**白鴿與裸女**　1928　油畫畫布　121×64cm
美國私人收藏（左下圖）
塔瑪拉‧德‧藍碧嘉　**母親**　1928　木板、油彩　35×27cm
英國私人收藏（右下圖）

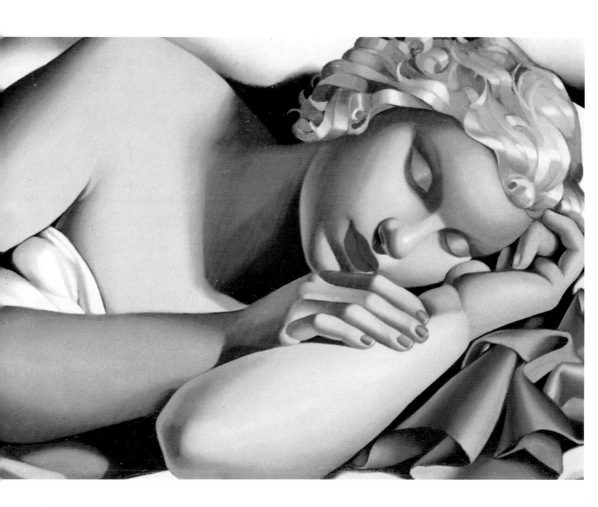

塔瑪拉・德・藍碧嘉
蘇西・睡夢中的綺賽特
約1933　油畫畫布
33×42cm　私人收藏

年間創作的〈綺賽特像〉等，而於其他作品中出現的女性角色亦多可見綺賽特的影子。綺賽特透露幼時非常不喜歡擔任母親的模特兒，但她的祖母總會說：「綺賽特，妳要當妳母親的模特兒，因為有一天她會非常出名，妳也會被收藏在美術館中。」而事實亦證明如此。

　　1928年，藏家拉爾沃・庫夫納男爵（Baron Raoul Kuffner von Diószeg）造訪藍碧嘉的畫室，並向之委託創作一幅以自己情婦為主角的肖像畫作品。藍碧嘉如期完成了該幅肖像畫作，最終也進而成為庫夫納的情人，為其畫有〈庫夫納男爵像〉。畫中男爵眼神堅定，畫家以光影變化勾勒出其深邃的五官，用色沉穩使全畫更具嚴肅、權威之氣氛。接續而至的大蕭條時期並未影響藍碧嘉之創作，於1930年代初期尚接獲來自西班牙王阿方索十三世與希

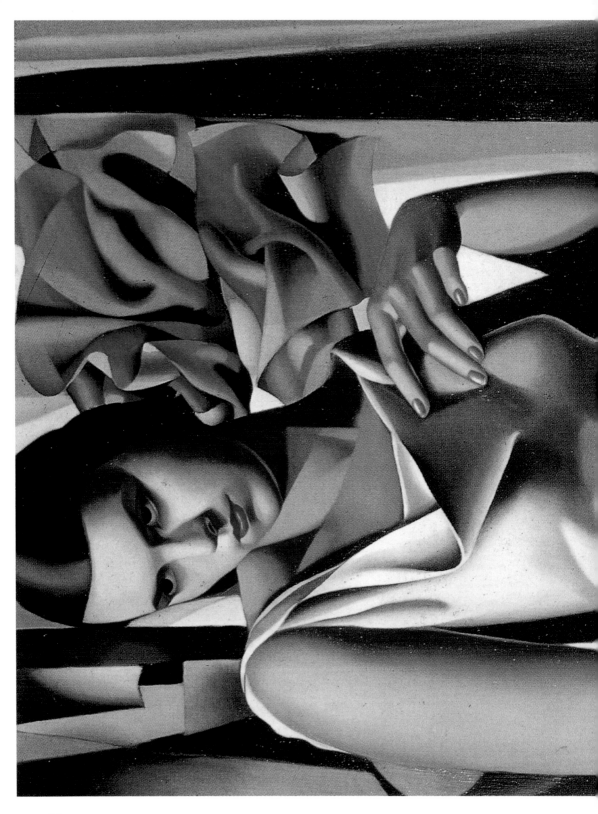

塔瑪拉・德・藍碧嘉　M女士畫像　1930　油畫畫布　99×65cm　私人收藏

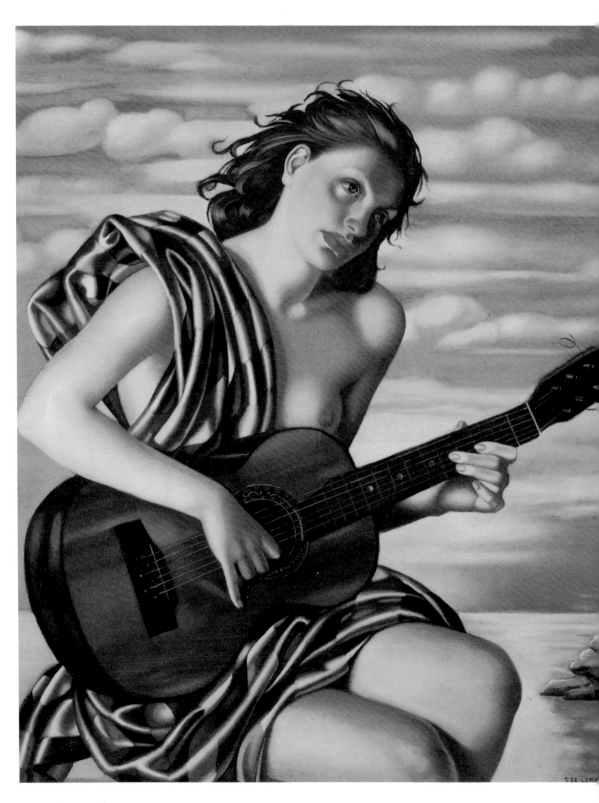

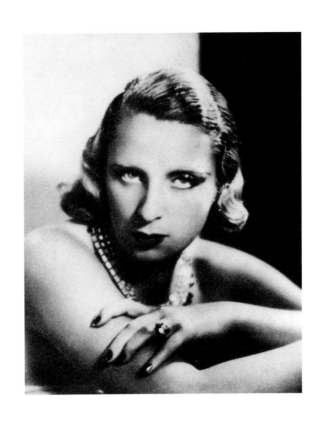

1930年代的塔瑪拉・德・藍碧嘉

臘伊莉莎白女王之肖像畫委託，作品除展出於多間巴黎藝廊外，亦開始獲美術館收藏。1933年，藍碧嘉旅行至芝加哥，並與歐姬芙、杜庫寧與哥倫比亞畫家蒂亞戈（Santiago Martínez Delgado）合作進行創作。1934年，藍碧嘉與庫夫納完婚，此亦再次鞏固了藍碧嘉於上流社會之地位。

自1939年冬天起，藍碧嘉與丈夫一同前往美洲長期旅遊，兩人最後決意定居比佛利山莊，並與知名影星多有往來。該時的藍碧嘉，一如許多同代藝術家，創作有戰後藝術作品，部分作品呈現出宛如達利創作之氛圍。後轉而進行新型態的創作，以刮刀取代畫筆，然成品並未如預期獲得好評，藍碧嘉遂決定退休，不再公開展出自己的作品。雖說如此，但這並不代表她從此捨棄畫筆，藍碧嘉有時亦會重新審視及改動舊有畫作，如〈亞美西斯特〉即為一例，女孩的姿態似希臘時代的女神，又像瀟灑的美國鄉村歌手，使該件作品最後呈現出古典與現代並存的特色，光滑細緻的布疋也賦予了整件作品不同的質感。

塔瑪拉・德・藍碧嘉
亞美西斯特 1946
油畫畫布　77×64cm
瑞士日內瓦私人收藏
（左頁圖）

1962年，庫夫納因心臟病發卒於返國的郵輪上，塔瑪拉的心情大受影響，於回到紐約後遂決定遷居綺賽特一家所在的波士頓。年邁的藍碧嘉性格變得更為乖張、難以討好，是時綺賽特亦開始操持舉凡畫作管理、社交生活等有關藍碧嘉之大小事務，並深為母親的控制欲及喜怒無常所苦，藍碧嘉之創作生涯結至此時也已然畫下休止符。

1970年代末，藍碧嘉又遷居至墨西哥南部之庫埃納瓦卡（Cuernavaca），以結識年輕一輩的創作者，並感受他們的活力，綺賽特則於1979年喪夫後一同搬至庫埃納瓦卡以便照顧病重的母親。三個月後，塔瑪拉・德・藍碧嘉於睡夢中逝世，綺賽特遵循母親遺願將其骨灰灑至波波卡特佩特火山口中。

藍碧嘉的一生燦爛炫目，而在其臨終前新世代的創作者亦重新發掘、感受其作之美，1972年於巴黎盧森堡藝廊舉辦有塔瑪拉・德・藍碧嘉回顧展，藏家也回頭審視她早期具強烈裝飾性的繪畫作品。1980年代中期，靈感源自藍碧嘉與嘉比利埃・達努齊歐之會面的舞台劇作《塔瑪拉》於加拿大多倫多首演盛況空前，後更是持續於洛杉磯演出長達11年，成為當地演出時間最長之舞台劇。其人、其作至今也不斷地成為當代藝術創作者之謬思，影響廣及音樂、文本、劇作、繪畫等。

冷然並令人震懾之美
——無拘無束的女性藝術家

朦朧、無拘無束、美麗又饒富吸引力的波蘭女孩，塔瑪拉・德・藍碧嘉就如同兩次大戰期間一顆閃耀的星，以其獨有魅力的體現時代風韻。直到1978年，紐約時報仍以「汽車時代有著堅毅雙眼的女神」來形容這名出身東歐，最後席捲西歐與美洲的迷人畫家。而事實上亦是如此，藍碧嘉最為知名的畫作即是自畫像〈綠色寶時捷跑車中的塔瑪拉〉，其中以畫家與機械的互動交織出她與人、與時代的對話。

　　塔瑪拉・德・藍碧嘉　**綠色寶時捷跑車中的塔瑪拉**（局部）

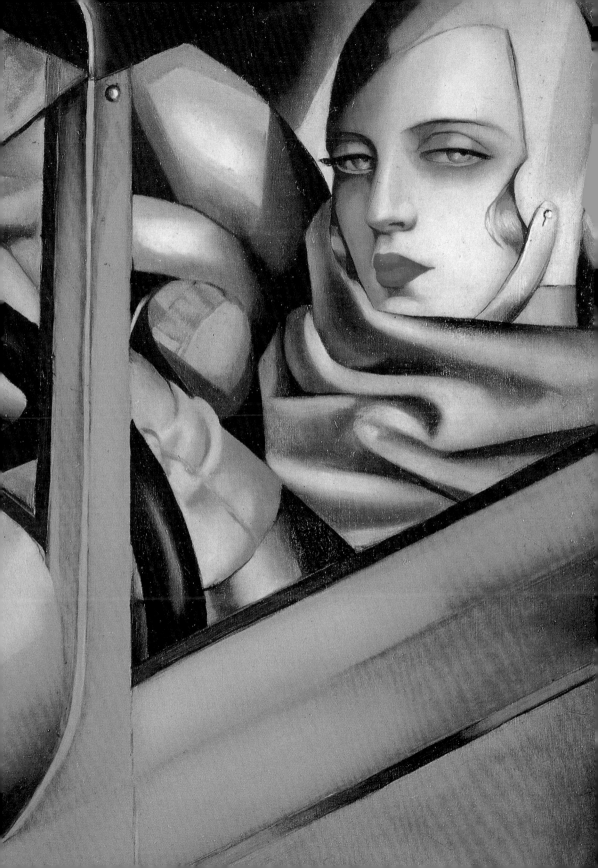

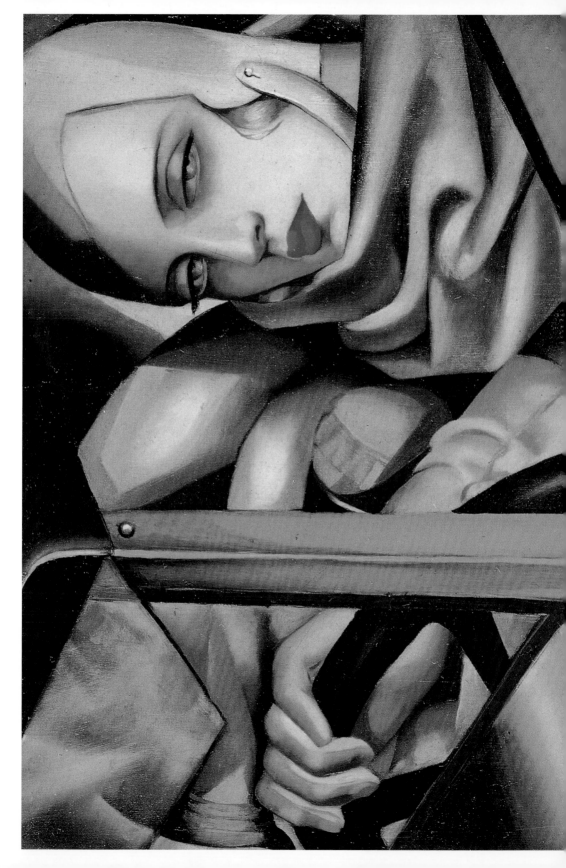

塔瑪拉‧德‧藍碧嘉 **綠色賓時捷跑車中的塔瑪拉** 1925 油彩、木板 35×26cm 私人收藏

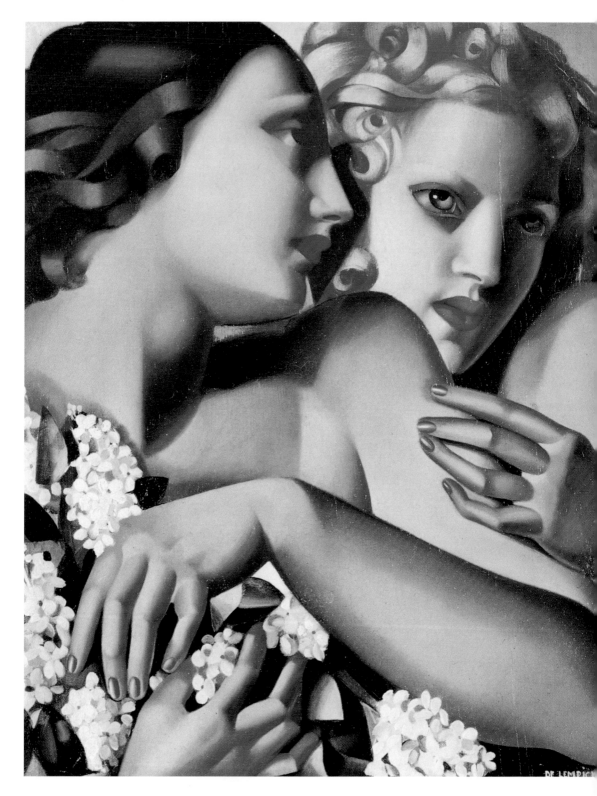

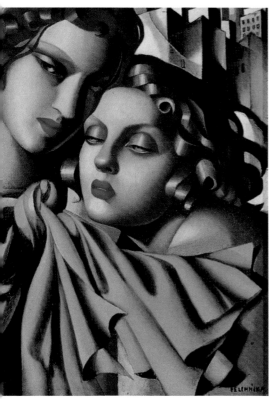
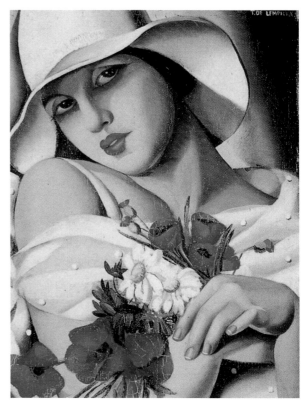

塔瑪拉・德・藍碧嘉
少女 1928
油畫畫布
126×82cm
私人收藏（左圖）

塔瑪拉・德・藍碧嘉
仲夏 1928
油彩、木板
35×27cm
私人收藏（右圖）

塔瑪拉・德・藍碧嘉
春 1928
油彩、畫板
40×33cm
私人收藏
（左頁圖）

　　該作整體畫面採對角線構圖，帶出視覺之延伸感，畫中則展現出人與機器間無懈可擊的和諧，身著時裝的塔瑪拉氣質高傲，雙手隨興地搭著方向盤，沉鬱的色彩對應唇上的一抹朱紅，表情冷峻卻又帶些神秘感，不乏《大亨小傳》中黛西或香奈兒女士般的風韻。回顧現今社會架構之歷史，女性通常被視為男性所有物，而汽車則是男人剛毅形象與力量的投射，然於此畫作中藍碧嘉卻徹底地扭轉了觀者對於物件可能產生之先入為主的想法。米色手套下控制著的是靜待點燃、有著四百匹馬力的寶時捷跑車，包裹於二〇年代時髦套裝下的塔瑪拉彷彿正以柔軟的指掌馴服並壓抑住不安的金屬巨獸，此一形象詮釋宣示著自己的掌控權，獨立、有自信，象徵著女性的解放。藝術學者暨策展人緹瑞莎・楚恩・拉蒂摩（Tirza True Latimer）亦說：「駕駛者澄淨的雙眼、從汽車與服飾上透出的金屬光澤、整體構圖的焦點聚於其握著方向

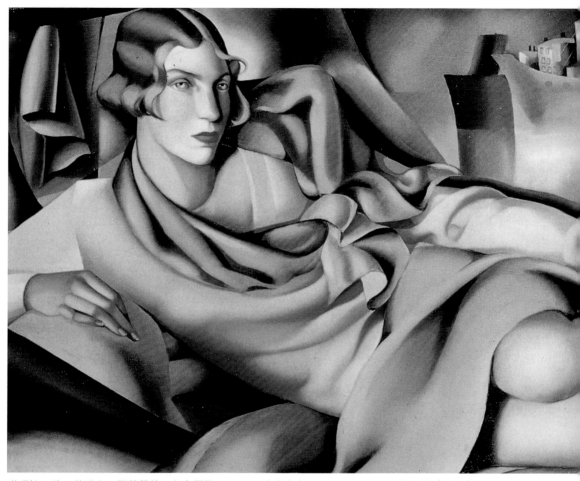

塔瑪拉‧德‧藍碧嘉　**亞荷蕾特‧布卡爾像**　1928　油畫畫布　70×130cm　私人收藏（上圖）

塔瑪拉‧德‧藍碧嘉　**皮耶‧德‧蒙托像**　1928/1929　炭筆、紙　80×59.6cm　私人收藏（右頁上圖）
塔瑪拉‧德‧藍碧嘉　**布許夫人**　1929　油畫畫布　122×66cm　美國私人收藏（右頁左圖）
塔瑪拉‧德‧藍碧嘉　**摩天大樓**　約1929　木板、油彩　35×27cm　美國私人收藏（右頁右圖）

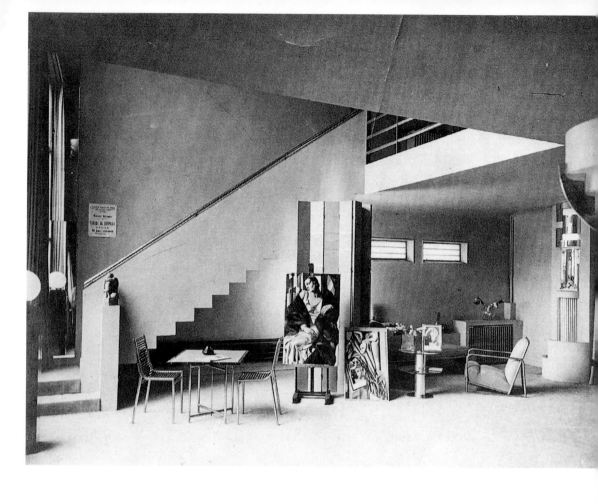

盤的手部，車門把上方的名字縮寫昭示則著自身與機械的關係。汽車的局部與畫框間的相互位置呈現出被壓抑住的力量與生氣，一如飛行員於駕駛艙中所承受之壓力，這般呈現出女性力量與機動性的影像也宣告著現代新女性的到來。」

　　然除此之外，有鑑於藍碧嘉不受特定框架拘束的性向，在觀賞畫作的同時，何嘗不能作他種解讀？男性與女性的角色或許亦非指外在性別上而言，端看方向盤後之人所扮演的角色為何，主控人與被主掌者、陰柔與陽剛、冷漠或熱情、矜持或狂野……，每個人可能都各保有點兩方特質。汽車出現於其自畫像中並非偶然，象徵著畫家心境的轉變；藍碧嘉的作品彷彿畫家身影於鏡中的歪斜成像，而其人其作則也是因此種亦剛亦柔的微妙平衡而更顯鮮明、豐富。

藍碧嘉位於巴黎梅尚街的寬闊公寓，畫架上尚可見〈布卡爾夫人像〉一作，攝於1931年

塔瑪拉‧德‧藍碧嘉
音樂家（局部，右頁圖）

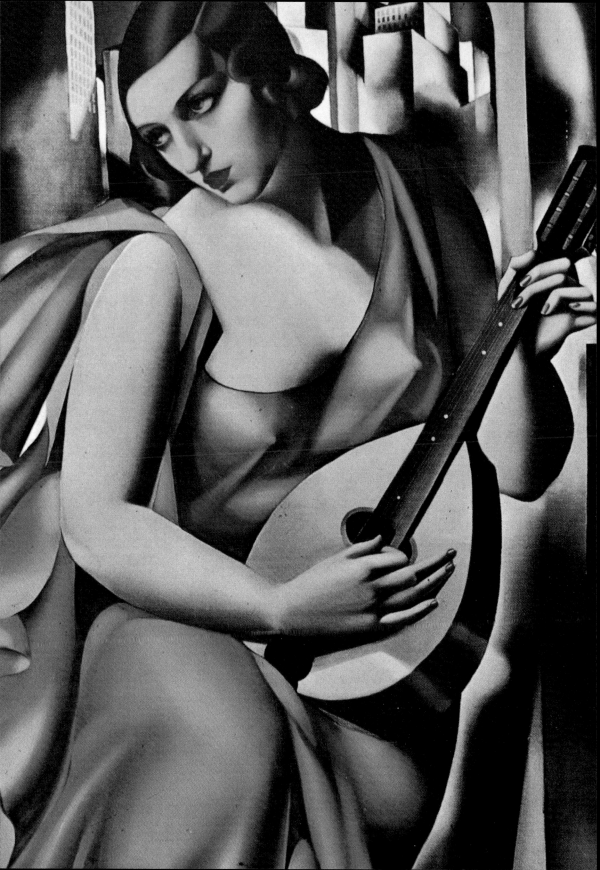

60

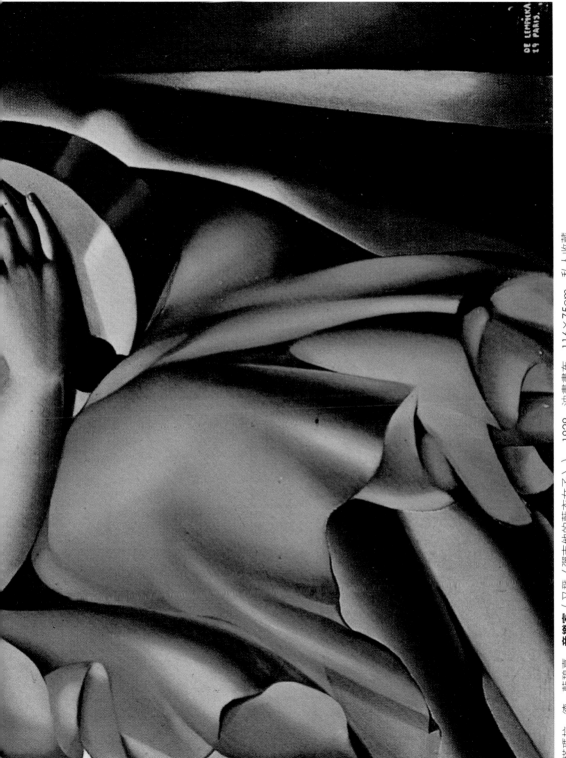

塔瑪拉・德・藍碧嘉　**音樂家**〈又稱〈彈吉他的藍衣女子〉〉　1929　油畫畫布　116×75cm　私人收藏

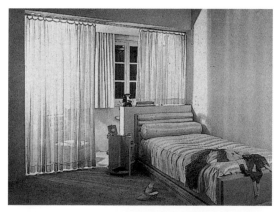

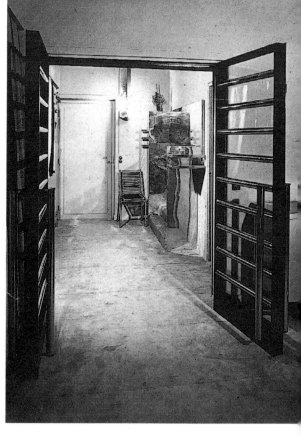

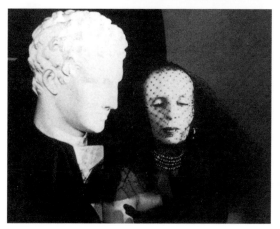

1920年代的巴黎自戰爭中漸漸甦醒，提供了來自不同文化背景的藝術創作者一全然自由、充滿可能的環境，彷彿由新的生活模式所構築成的閃亮舞台，戲院、酒館、咖啡廳等場所再次進入巴黎人的生活，這些鮮活的影像也遂成為藝術家靈感的泉源，藍碧嘉亦是其中之一。

而隨著現代化的社會發展，女性自我意識亦跟著崛起，進而思考自身與異性及同性間的相互關係，譜出一解構與重組的過程，且擴大對於性別的定義，一如美籍哲學家馬歇爾·柏曼所說之「不和諧中的和諧」，以及「性別流動」（gender fluidity）一詞背後所蘊含的深意與轉變。是故，當藍碧嘉利用畫筆重新於作品中型塑出新時代的女性意象，將女性的柔美轉化為妖嬈與堅毅，並使其變為不容忽視的獨立個體之時，實也在藉由此種表現

藍碧嘉位於巴黎梅尚街之公寓的臥室，約攝於1929年。（左上圖）

藍碧嘉與雕像，由梅沃德（Maywald）攝於1949年。（左下圖）

藍碧嘉自1943年至1962年間所居住之紐約公寓一景（右圖）

旅居好萊塢時期的藍碧嘉

方式，打破非此即彼的性別限制，並為自己營造出一強烈且得以遊走兩性之間的形象。即如法籍作家維克多·馬可里特（Victor Margueritte）於1922年作之《野女孩》（La garçonne），將陰性的冠詞與字尾加諸於法文中意指男孩的garçon一字，為男性化的字詞套上陰性的外衣，表現出戰間期融貫兩性特色的新女性型態，在重新定義自我的同時挑戰過往之道德準則。

藍碧嘉善於作品中融揉理性與感性，其間流轉的情緒一如其人般矛盾又強烈，同時可是馴化的寵物，又可能為張牙舞爪的野獸。而這幅由德國時尚雜誌《女士》所委託之畫作亦以獨特的魅力一夜之間聲名大噪，成為現代女性之寫照，後隨著時間的推移更記錄下1920年代的風華。

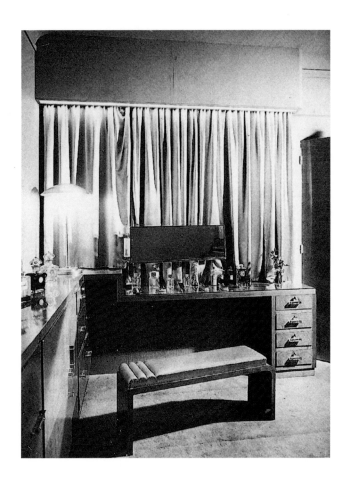

不受拘束的鮮明性格

　　「世間萬物皆稍縱即逝……」是義大利作家吉安卡洛・馬莫里（Giancarlo Marmori）放眼藍碧嘉於歐美藝壇閃耀終至殞落的歷程所發出的喟嘆，「1972年7月，當時巴黎的盧森堡藝廊舉行了藍碧嘉回顧展，然已沒人知道，無人記得這位畫家實曾與設計師珍・帕昆〔Jeanne Paquin〕一同躍上VOGUE雜誌；這名有著奇怪，或許來自斯拉夫語，聽起來像是出自新藝術的複雜名字的美人。」他於佛朗哥・瑪麗亞・里奇所出版之《塔瑪拉・德・藍碧嘉》一書中序言寫道。塔瑪拉・德・藍碧嘉的生平充滿著神秘色彩，留下的軌跡模糊且曲折，然這或許更加引人入勝，催促旁人以零星的碎片拼湊出一幕幕如電影般的精彩畫面。

藍碧嘉位於巴黎公寓中的梳妝台，約攝於1929年。

塔瑪拉・德・藍碧嘉
聖莫里茨
（局部，右頁圖）

塔瑪拉‧德‧藍碧嘉　**聖莫里茨**　1929　油彩‧木板　35×26cm　法國奧爾良美術館藏

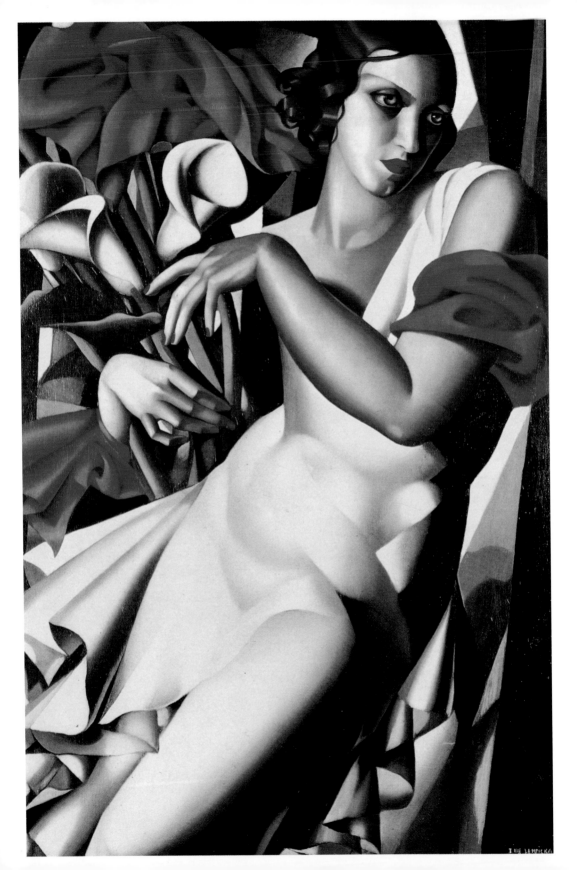

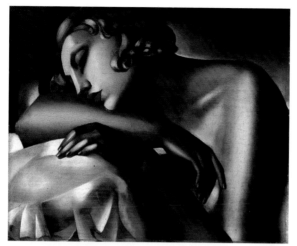

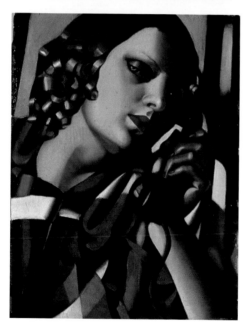

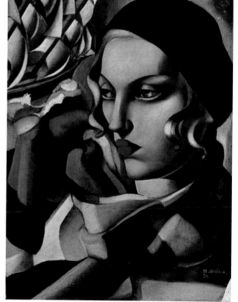

塔瑪拉‧德‧藍碧嘉　**夢中少女**　1930　木板、油彩　38×46cm　私人收藏（左上圖）
塔瑪拉‧德‧藍碧嘉　**藍圍巾練習**　1930　紙上鉛筆　35.8×25.4cm　美國私人收藏（右上圖）
塔瑪拉‧德‧藍碧嘉　**電話II**　1930　木板、油彩　35×27cm　德國私人收藏（左下圖）
塔瑪拉‧德‧藍碧嘉　**藍圍巾**　1930　木板、油彩　35×27cm　私人收藏（右下圖）
塔瑪拉‧德‧藍碧嘉　**伊拉‧P畫像**　1930　油彩、木板　99×65cm　私人收藏（左頁圖）

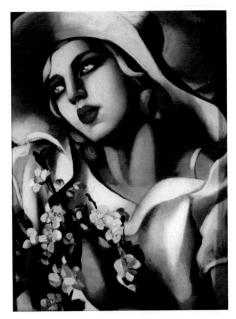

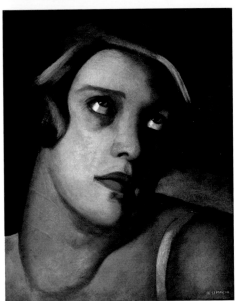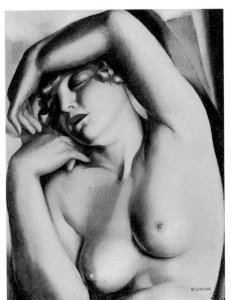

塔瑪拉‧德‧藍碧嘉　**金色背景上的女人頭像**　約1930　紙板、油彩　35×27cm
德國私人收藏（左上圖）
塔瑪拉‧德‧藍碧嘉　**草帽**　1930　木板、油彩　35×27cm
美國私人收藏（右上圖）
塔瑪拉‧德‧藍碧嘉　**G.夫人像**　約1930　油畫畫布　41×33cm　法國私人收藏（左下圖）
塔瑪拉‧德‧藍碧嘉　**沉睡中的女人**　1930　油彩、木板　35×27cm
私人收藏（右下圖）

藍碧嘉是充滿魅力的，獨一無二的慵懶韻味更是使她獨樹一格，成為一抹耀眼的光芒，於1920年代翩然降至巴黎。帶著一點瑪麗皇后的天真、浪漫，抑或有些不知人間疾苦，憑著個人的慧黠與瘋狂悠遊法國上流社交圈。吉安卡洛・馬莫里即曾於藍碧嘉傳記中寫到兩件軼事，其恣意、不受拘束的鮮明性格即躍然紙上。一為一次塔瑪拉買了六個法式修女泡芙欲作靜物寫生陳設之用，然最後卻因無法抵抗誘惑終一口氣吃完了那些甜點。又一回，一晚藍碧嘉與未來派作家菲利波・托馬索・馬里內諦（Filippo Tommaso Marinetti）及創作者友人於蒙巴納斯圓頂咖啡館聚會，正值酒酣耳熱之際，一群人暢談到義大利未來派文人知名的宣言：「燒毀羅浮宮！」，已然酩酊大醉的藝術家與作家們居然決定將之付諸行動，焚毀過往的象徵。幸而當所有人湧出咖啡廳時因遍尋不著藍碧嘉的車而作罷，事件遂驚險地結束於藍碧嘉前往警局登記失竊的汽車。

　　時髦、奢華的外表與外放的性格儼然使藍碧嘉成為二〇年代法國的代表，而這些並不僅顯示於其外在穿著，住處的裝潢也是經過細心營造，足以體現其生活模式的一環。藍碧嘉於巴黎梅尚街上的寬敞公寓是由法籍建築師羅伯特・瑪列—史蒂文斯（Robert Mallet-Stevens）負責室內裝潢設計，全然展現出藍碧嘉之個人品味；「時代的氛圍充分體現於這間房子新穎的裝潢與結構之中，由瑪列–史蒂文斯設計，以灰色為主調，黃色鑲邊，有著一座美式吧檯、木作與米白色壁紙。據一名編年史學者之研究，畫家的臥室則是浸潤於如潛水艇表面般的濃厚綠色中。藍碧嘉小曾於家中接待了諸多該時巴黎上流社會的重要人物，如希臘與秘魯大使、荷蘭畫家基斯・梵鄧肯〔Kees Van Dongen〕、加格林公主、波蘭法籍畫家莫依斯・基斯林格〔Moise Kisling〕、維拉羅薩公爵夫人、其師安德烈・洛特等。美貌及名聲使藍碧嘉成為眾人的焦點，週遭的人宛若星體，或大或小、或明或暗皆繞著她轉動；記者追逐著她的身影，她的舉手投足皆讓人為之傾倒。」馬莫里載到。該時有幸參觀藍碧嘉創作的費南・瓦隆亦曾形容畫家「身著紫紅色長袍，飾有如湖水般色深、濃郁的祖母綠，素織的指上搽

著若血般鮮紅的指甲油」。後一名記者回想起採訪藍碧嘉的經驗時也說到其身形高挑、纖細，紅色泛金的豐盈秀髮披於雙肩，美麗的令人屏息。

　　藍碧嘉對於成功有著極端的執著，這也使她得以更加地心無旁騖積累創作的養分。自家鄉波蘭到西歐，當時的藍碧嘉與丈夫僅帶有些許珠寶，然變賣珠寶實無法負擔一家生計，同時自契卡秘密警察手中獲釋的丈夫性格已不若以往，亟欲脫離此般生活環境的藍碧嘉遂聽從妹妹的建議前往繪畫學院習畫，進而找到生命的方向與通往富裕生活的另一扇窗。「每賣出兩幅畫作，她就會為自己買條手鍊，直到有天自手腕到肩膀皆被覆以珠寶、鑽石為止。」綺賽特憶及。藍碧嘉始終難以忘懷於俄羅斯所體驗到的豪奢生活、美麗的珠寶首飾、盛大華美的舞會、上流社會的優雅與五光十色，以及眾人豔羨的目光，自此，她便決定不放棄任何一絲成功的機會，以有朝一日能夠再次成為焦點。她也是於此時期確立了創作風格，非純粹的前衛藝術，而是巧妙地融合後立體主義、新古典特色，以及安格爾作品中的情慾表現，她的取材對象亦不外乎經過精心篩選，一張張出自上流社會的面容呈現於畫布之上，為自己與藏家帶來全新的風格。

　　繪畫對她來說，除了用以宣洩情感與表現所見，亦是進入其所嚮往的生活模式的道路；「藝術與上流社會皆是其所愛」尚‧考克多曾如是形容藍碧嘉，「白日實在是太短了！……有時候我會傍晚出門到凌晨兩點才回家，接著憑著藍色檯燈的燈光作畫到清晨。」而藍碧嘉亦向綺賽特這般道過。

　　塔瑪拉就像一頭無人能馴服的獸，自由、奔放、不受拘束，綺賽特於母親的傳記中描述到：「她有著一套自己的準則，一屬於1920年代的標準。只對那些能夠被歸類入上流社會的人如貴族、富人與文人雅士感興趣，她有著那種才華人士共有的自負想法，認為所有的事皆應照自己所希望的方式進行，而這也使她僅願與對她有助益或願意接受其傲氣之人往來。她居住在巴黎左岸，照理應如同那些居住於此的藝術家一般厭惡資產階級、庸俗，以及一切後者視為美的事物，然她卻身著華服以擄獲追隨者

塔瑪拉‧德‧藍碧嘉
純美的愛情
（局部，右頁圖）

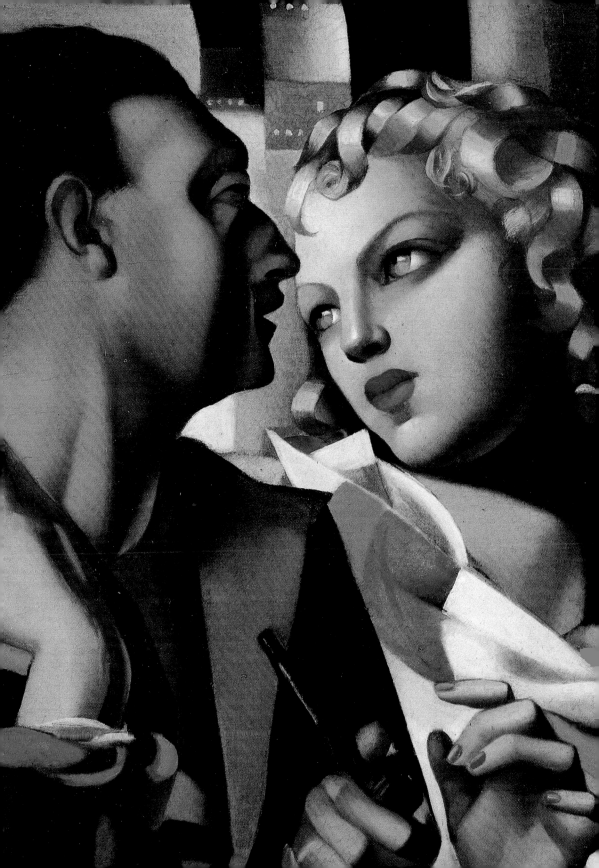

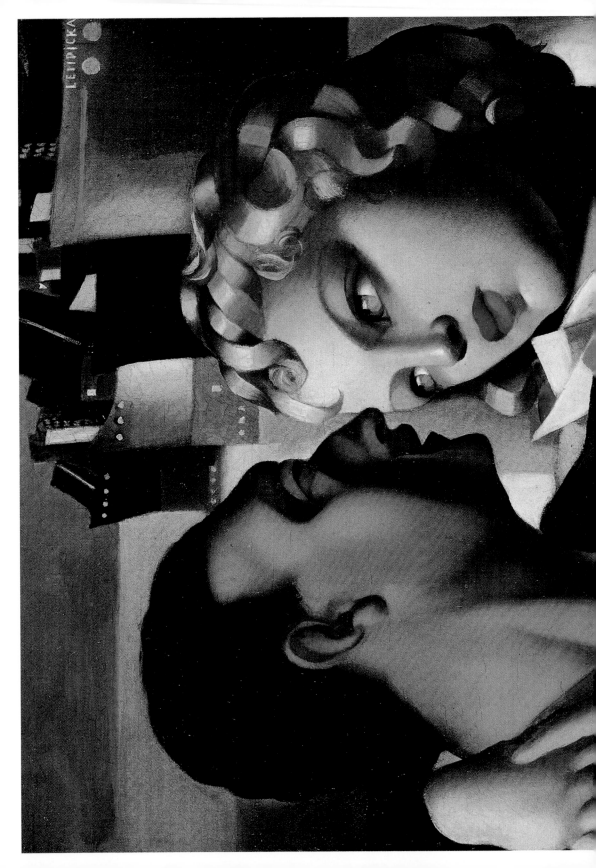

塔瑪拉・德・藍碧嘉 **純美的愛情** 1931 油畫畫布 41×32.5cm 私人收藏

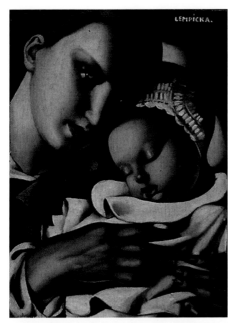
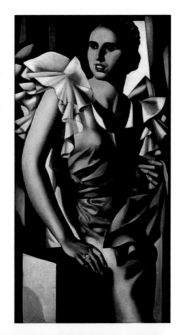
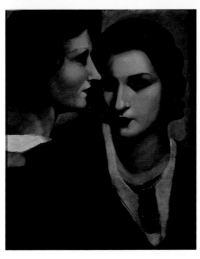
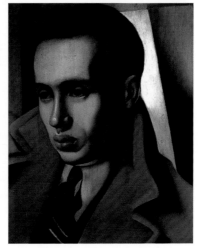

塔瑪拉‧德‧藍碧嘉　**母與子**　1931　木製油畫板、油彩　33×24cm
法國博韋瓦茲省立美術館藏（左上圖）
塔瑪拉‧德‧藍碧嘉　**倚著方柱的年輕女子**　約1931　油畫畫布　100×51cm
瑞士私人收藏（右上圖）
塔瑪拉‧德‧藍碧嘉　**正面與側臉**　約1931　油畫畫布　46×38cm
美國私人收藏（左下圖）
塔瑪拉‧德‧藍碧嘉　**著立領風衣的男人**　約1931　木板、油彩　41×33cm
美國私人收藏（右下圖）
塔瑪拉‧德‧藍碧嘉　**戴綠手套的女人**　年代未知　油彩、木板　100×65cm
私人收藏（右頁圖）

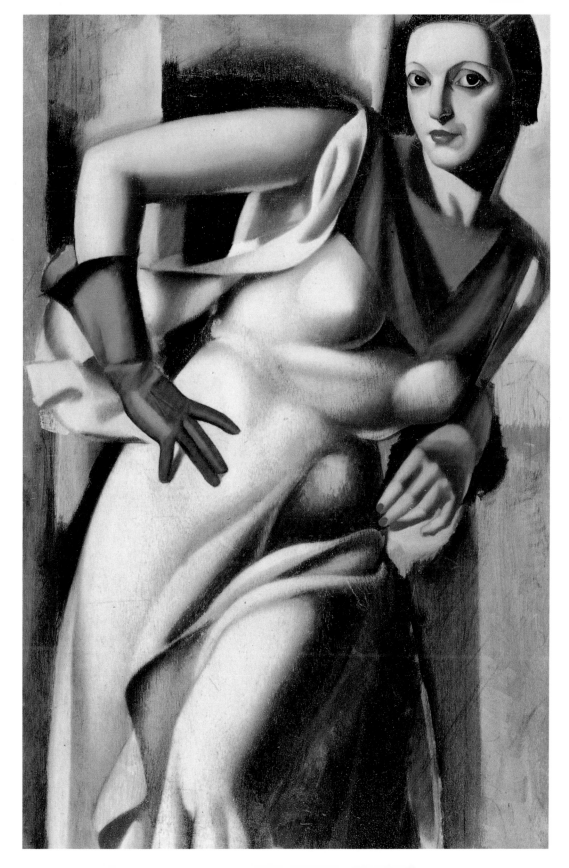

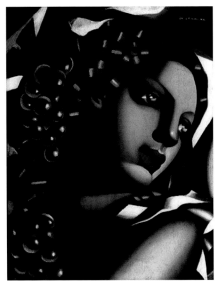
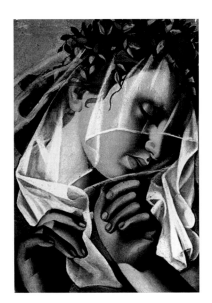

塔瑪拉・德・藍碧嘉
海芋及亞荷蕾特・布卡爾畫像 約1931
合成木板、油彩
91×55.5cm
德國私人收藏（左圖）

塔瑪拉・德・藍碧嘉
光輝 約1932
木製油畫板、油彩
33×24cm
美國私人收藏（中圖）

塔瑪拉・德・藍碧嘉
花冠II 約1932
木製油畫板、油彩
31×22cm
美國私人收藏（右圖）

塔瑪拉・德・藍碧嘉
馬蹄百合 1931
油彩、木板
55.3×35.5cm
私人收藏（左頁圖）

的眼光，同時隱藏過去為自己製造出神秘的形象，並刻意隱瞞自己的年齡、於波蘭及俄羅斯的生活，甚至家庭狀況。出身優渥的波蘭女孩、美麗的移民、年輕的母親與妻子等皆被藏於畫布之後，就如同屏風後不得窺見其面容的明星，最後以時髦、帶有吸引力、世故（又或驚世駭俗）的面貌示人，一如她為《女士》雜誌所畫的自畫像。她曾說：『我生活在社會的頂端，故普通社會的規範並不適用於那些生活在頂端之人。』自最初，她即營造出自己的風格。」

　　然於創作時，藍碧嘉又是以何種方式使自己與其他藝術創作者有所不同？她是如此告訴綺賽特的：「我是女性畫家中以簡潔為特色的第一人，而這也是我成功的原因。在上百件的作品中，我的永遠會是最突出的。藝廊也是如此，開始將我的畫作展示在主要的展間中，且始終掛在正中間，因為我的畫是具有吸引力的；它是簡潔且完善的。」而事實亦證實藍碧嘉的自負並非憑空而生，她的作品於柯蕾特・維勒畫廊展出期間即受到許多藏家青睞，不少原先是想買幾幅馬蒂斯抑或莫內的藏家，於步出皆又多帶回了些藍碧嘉的畫作。

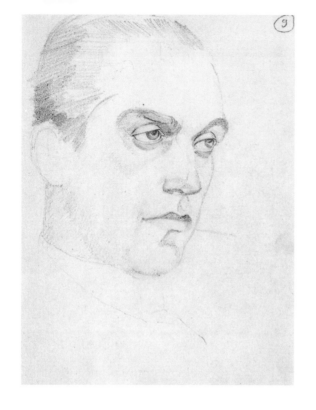

藍碧嘉與她的情人們

　　嘉比利埃‧達努齊歐於二○、三○年代以詩人、小說家、劇作家等多元的身分活躍於歐洲藝壇，另尚被列寧喻為「唯一的義大利革命家」，但除此之外他多情、風流的個性則更為其增添許多為人樂道的軼事。

　　1920年代中期，達努齊歐曾邀請藍畢嘉為自己畫像，然其真正的動機實是希望能在自己的花名冊中添上這名傳奇性的美麗女子，而聰穎如塔瑪拉無疑亦明白兩人的往來將會產生十足的媒體效應。「一直以來皆沉醉於對成功的嚮往之中，並渴望成為眾人目光焦點，能夠為這樣一名以獨特性格風靡同代人且為眾人所讚揚、仰望的男人畫像，對她來說實是求之不得的機會。一張由藍碧嘉完成的達努齊歐畫像絕對會造成轟動，成為一幅巨作，並使在這之前完成的作品都顯得黯然失色，即使達努齊歐與羅蔓‧布魯克斯（Romaine Brooks）間無迴曲折名的故事於這幅畫作前也將

塔瑪拉‧德‧藍碧嘉
塔德烏什‧藍碧基畫像
約1932　紙上鉛筆
22.8×15.9cm
美國伊利諾州J.Marion
Gutnayer藏

塔瑪拉‧德‧藍碧嘉
瑪裘黎‧斐利像
1932　油畫畫布
99×65cm　私人收藏
（右頁圖）

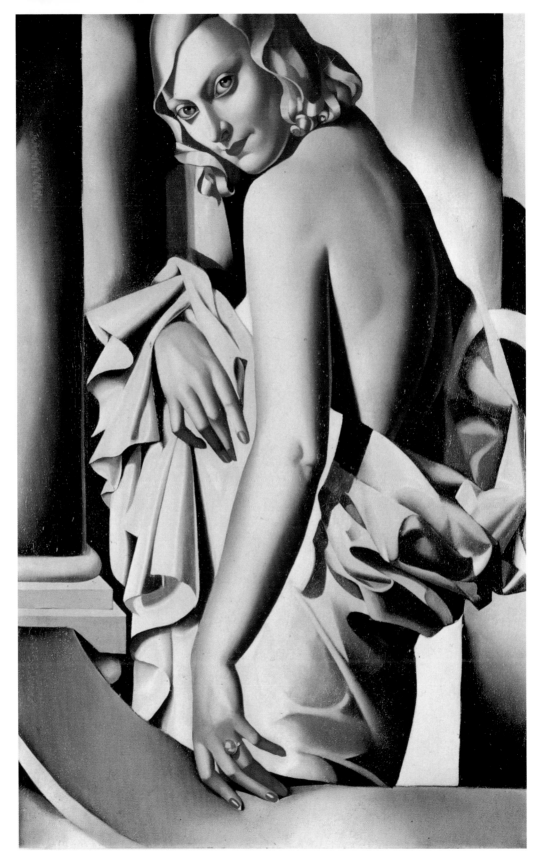

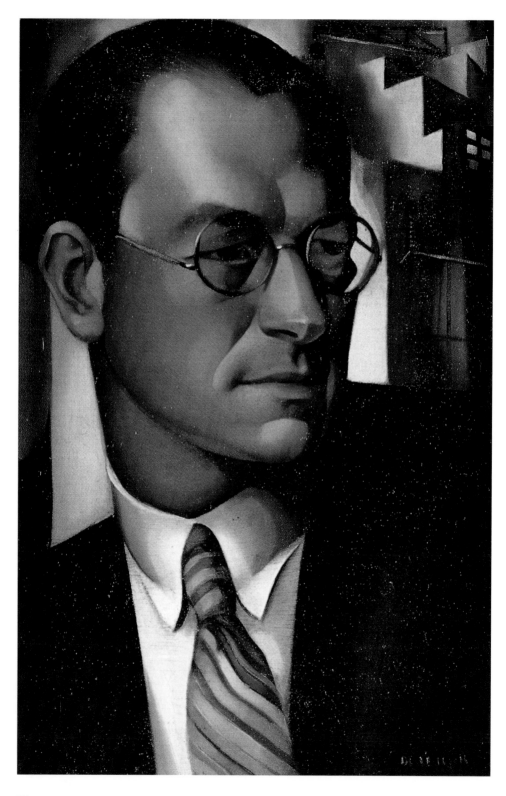

淪得不足以一提。她非常清楚達努齊歐的意圖，然哪一個男人不是這樣呢？她已習以為常了，並早學會了於生活中結合藝術與情欲。達努齊歐在那時已年過花甲，外貌早喪失了所有的吸引力，但他的風趣與強烈的個人特色並未隨時間淡去，此為藍畢嘉想要保留於繪畫之中的……這時的她於社交圈的知名度更較其創作為人所知，而她也十分清楚這點，但對這名畫家來說如果別人不懂得像她一樣欣賞自己的作品，那是他人的問題。達努齊歐為之傾倒，而這也大大地滿足了她的虛榮心，敏銳的直覺則告訴她能夠一方面享受著達努齊歐的殷勤，同時藉此提升自己創作的知名度。」綺賽特憶及母親經過算計的想法與手段。

　　整件事件或許尚帶著幾分荒謬與滑稽，身兼達努齊歐情人的女管家——艾雅莉絲·瑪索耶（Aelis Mazoyer）於日記中亦曾記載過達努齊歐與藍畢嘉之間的情事，這些記錄後則被佛朗哥·瑪麗亞·里奇於1977年收錄並出版成冊。塔瑪拉對此怒不可遏，「她對於自己的名字被與一名『女傭』相提並論感到震怒，並強力反控此舉乃是對一名偉大的義大利詩人的污辱（然她自己卻曾稱達努齊歐為穿制服的老傮儒）。她譴責這本美其名是獻予自己創作的書籍，內容卻充滿著最為惡劣的小道野史……『那既非我的作品，更不是我的藝術！』每當談及里奇所出版的書，她總是如此咆哮到。『以後所有人都只會記得那名女傭的謊言！』她還說。但儘管她的強烈抨擊，該本書還是在歐洲造成了一陣轟動，並重新引起大眾對她作品的興趣，進而使這些畫作的價格於七〇年代後期開始飆漲……」綺賽特回憶到。

　　然而這篇題為「藍畢嘉於勝利莊園」的日記記錄事實上是無足輕重的，勝利莊園為達努齊歐於加爾達湖畔的一處私人莊園，達努齊歐採巴伐利亞王路德維希二世如童話般的風格，將該處別莊妝點為一如夢似幻，彷彿出自好萊塢史詩鉅片場景的天地。自兩人間的書信往來更可發現實為塔瑪拉採取主動，欲進一步結識達努齊歐；「星期五。親愛的大師與朋友（我是如此希望並期待的），我到達翡冷翠了！！！為什麼在翡冷翠呢？一方面是來創作，同時也研究彭托莫（Jacopo da Pontormo）的素描作品……藉

塔瑪拉·德·藍碧嘉
皮耶·德·蒙托像
1933　油彩、木板
43×30cm　私人收藏
（左頁圖）

83

由您（國家）的偉大作品來沉澱自我……我是多麼地失落沒能向您述說我的想法，我多麼希望能與您交談、與您分享我的看法，因為我相信您是唯一一位能夠理解我，並不會認為我瘋了的人，您曾看過了那麼多、感受過那麼多，也嘗試過那麼多……我應會在聖誕節假期時經過米蘭返回巴黎，並大概會在當地停留兩日，您願意讓我順道去拜訪您嗎？這對我來說將是莫大的榮幸─您意下如何呢？親愛的兄長，我於此寫下我所有的想法，無論好與壞、淘氣抑或使我感到困窘的思緒。塔瑪拉‧德‧藍碧嘉。」塔瑪拉在寄予達努齊歐的信件中寫到。兩人間曖昧的書信後則如是接續到：「星期日。謝謝您，我來了！我太開心了，但同時也非常緊張。您是怎樣的人？又是誰呢？而我，像名小學生一般的前來，缺少了我留在巴黎的華服、化妝品等等，會討您喜歡嗎？」另一頭，達努齊歐，這名「兄長」，亦正心動神馳地準備迎接著藍碧嘉的到來，「來勝利別莊吧，這藝術、音樂與文學將齊聚的謬思之地。」他雖這般回覆，然此時他諸多情人之一的皮埃蒙特公主甫才離開。艾雅莉絲‧瑪索耶於日誌中曾訕笑道：「我該讓他知道假使那個波蘭女子在公主離開後一個小時內抵達會有多麼可笑，我猜床應該都還是溫熱的吧！當我問到他的意圖時，他說打算小心行事，不操之過急，以風度待之，後又補充到：『這次也可能像其他回一般令人失望，但即使沒成，她一樣還是能為我畫像，這對她也何嘗不是一次好的宣傳……』。」

　　達努齊歐與藍碧嘉的會面儼然將是兩位情場老手的拉鋸戰，但這段軼事對於塔德烏什‧藍碧基──藍碧嘉的第一任丈夫來說或許就非值得保存的回憶了！該時二人的婚姻已出現諸多問題，藍碧嘉亦不避諱結交異性友人，塔德烏什同時則非常清楚出現於妻子畫作中的男人時常是她的情人，索邁侯爵（Marquis Sommi Picenardi）即是一例，兩人於相識的次日即足不出戶地於臥室待了三天，後又一同前往義大利杜林旅遊，塔瑪拉並以其為範本完成有〈索邁侯爵像〉，畫面中男子的身軀稜角分明，以色塊區分出人與景，呈現方式偏向立體主義。接踵而至的則是塔瑪拉與達努齊歐的緋聞，以及兩人間頻繁的書信往來，每兩天藍碧嘉即會

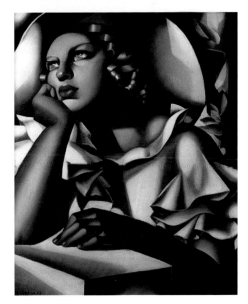

塔瑪拉・德・藍碧嘉　**藍色童女**　1934　木製油畫板、油彩　20×13.5cm
義大利私人收藏（左上圖）

塔瑪拉・德・藍碧嘉　**布列塔尼少女**　1934　木製油畫板、油彩　31×29cm
私人收藏（右上圖）

塔瑪拉・德・藍碧嘉　**波蘭少女**　1933　木製油畫板、油彩　35×27cm
德國私人收藏（左下圖）

塔瑪拉・德・藍碧嘉　**寬邊帽**　1933　木製油畫板、油彩　46×38cm
法國私人收藏（右下圖）

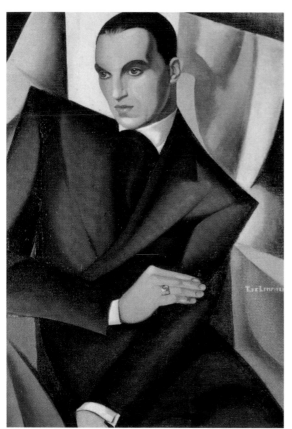

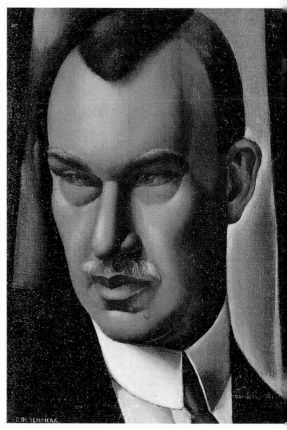

收到來自達努齊歐的書信，要求其再次前來來訪或回信。

　　後藍碧嘉仍時常前往拜訪，並與達努齊歐維持著曖昧的關係，然藍碧嘉只希望利用為達努齊歐畫像的機會提升自己於社交圈的地位，達努齊歐則是想將她納入情婦之列，後隨著於達努齊歐向藍碧嘉求歡受拒並受其言語冒犯後，兩人間的最後情愫在達努齊歐的盛怒之下消失殆盡，肖像畫的繪製亦因此不了了之。幾日後，藍碧嘉收到了來自達努齊歐的包裹，裡面裝著一卷內有達努齊歐詩作的羊皮紙，以及一只鑲嵌在銀戒台上的黃寶石。

　　「她或許一直為沒能完成達努齊歐的肖像畫感到惋惜，但自1927年起她的藝術生涯開始起飛，她也不再需要達努齊歐了……兩人自此便未曾再相見，然直到死前藍碧嘉一直沒取下那枚戒指。」綺賽特說。到底是頓時對於此種感情遊戲感到厭倦，抑或真心想專注於創作？無論事實為何，藍碧嘉的創作及個人生涯皆

塔瑪拉‧德‧藍碧嘉
索邁侯爵像 1925
油畫畫布 105×73cm
私人收藏（左圖）

塔瑪拉‧德‧藍碧嘉
庫夫納男爵像 1932
油彩、木板
34.9×26.4cm
私人收藏（右圖）

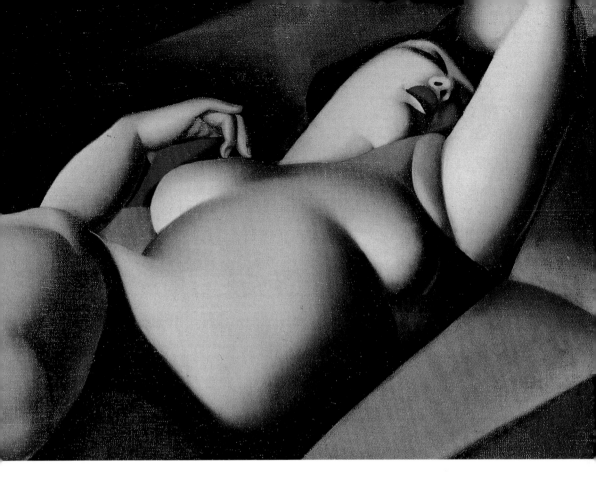

塔瑪拉·德·藍碧嘉
美麗的拉法葉拉
（局部）

於此開啟了新的扉頁。

　　藍碧嘉的一生中有過許多情人，且不僅只於異性，然或許亦正是這濃烈、豐沛的情感使她有著不同於他人的創作能量。一回，藍碧嘉於路上看見一名女子並深受其吸引，隨即便上前對她說：「女士，我是一名畫家。我希望您能夠當我的模特兒。您願意嗎？」這名女子即是其作〈美麗的拉法葉拉〉中玉體橫陳、妖嬈豐潤的女人。兩人間的感情並維持了超過一年，藍碧嘉並還以拉法葉拉為主角繪有〈夢〉、〈紅色的連身裙〉、〈沉睡的裸女與書冊〉及〈身著綠衣的美麗拉法葉拉〉等作。〈美麗的拉法葉拉〉中光線自高處垂直灑於拉法葉拉光裸的身軀上，並於下體腿部交疊之處巧妙地形成陰影，使畫面更多了分優雅，然自女人慵懶的臥姿至停留於豐滿胸脯上的指尖仍透出情慾的氛圍。而為了使觀者聚焦於拉法葉拉之上，藍碧嘉捨棄了複雜的背景，只單純

塔瑪拉・德・藍碧嘉
美麗的拉法葉拉
1927 油畫畫布
64×91cm
法國巴黎私人收藏

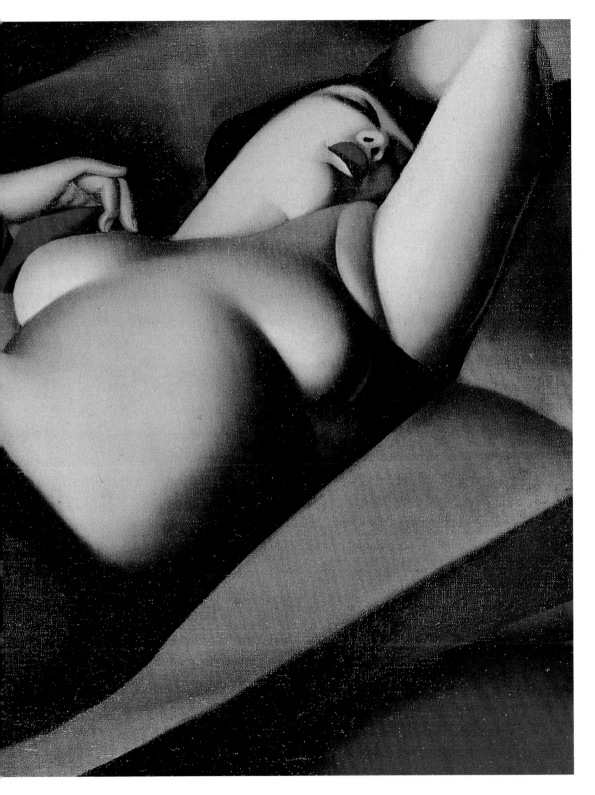

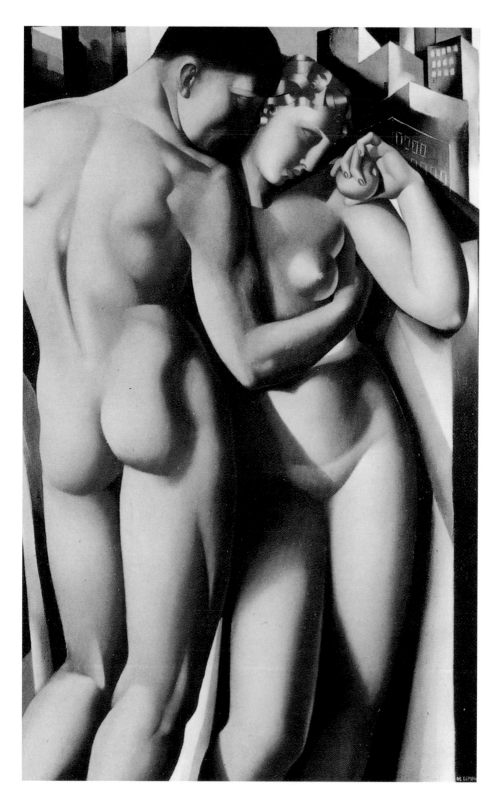

以黑、灰、紅三色塊襯出畫中女子優美的曲線，遮住小腿與腳踝的紅色布疋則呼應著女人鮮豔的唇色。若是仔細觀察畫中的拉法葉拉，即可發現其姿態實是極度誇張、不自然的，但此種怪誕的表現方式卻奇異地使畫面顯得更加和諧，並加強了畫中細節以產生更大的張力。對於綺賽特而言，該件作品與著名的〈綠色寶時捷跑車中的塔瑪拉〉皆蘊含著畫家的真實一面，而即是因母親對於該名女子的情欲使該幅作品更加的煽情、深刻。

又一次，藍碧嘉於戲院結識了另一名女子，受其風采蠱惑，不自禁地向後者提出了同樣的要求：「我是一名畫家，現在正在創作一幅有五個人物的作品，但我還缺少一名，而那個人就是您！您願意擔任我的模特兒嗎？裸體的？」女人毫不遲疑的答應了她的請求，並連續三週裸體為其擺姿勢，讓她作畫。藍碧嘉自始自終未曾得知該名女子的芳名，因畫作一經完成她就再也不曾出現於畫家的眼前，臨走前只留下耐人尋味的一句話：「我看過，也欣賞您的作品……」

另一件於1932年完成的作品〈亞當與夏娃〉也有著同樣超乎尋常的故事，一日當藍碧嘉看見工作室中的模特兒手拿著一顆碩大的蘋果時，突然靈光乍現，發現自己需要一名男性扮演亞當的角色以成就聖經中的亞當與夏娃，遂走向街頭並瞧見了一名巡邏中的年輕警察，後該名警察亦脫去外衣、站上高台，成為她筆下線條分明並帶原始慾望的亞當，藍碧嘉於日後也多次向女兒說起這則故事。畫中模特兒身後之城市風景與聖經故事呈現出強烈的對比，而若剔除其聖經本源，畫家筆下的人物亦表現出全然的慾望；亞當與夏娃身型結實宛若希臘時代的運動員，散發出誘人的氣息，然兩人的表情卻矛盾地不興一絲波瀾，以人物面部表情的天真、純潔對比肢體所漾出欲望，此一作法即藍碧嘉於此畫之中的絕妙之處。亞當的手臂環繞於夏娃的胸下，視線亦望向該側，夏娃手中則握著象徵智慧的金色蘋果，渾圓的果子宛若其胸，暗指兩人最終仍嚐下禁果、識得情慾。如說聖經中在隱晦的譴責亞當與夏娃的罪惡，藍碧嘉的畫作則是在直接的強調男人與女人之間的慾望。畫家本人後則於一次訪談中表示此作內的夏娃實為其

塔瑪拉‧德‧藍碧嘉
亞當與夏娃
1932　油彩、紙板
118×74cm
瑞士日內瓦現代藝術博
物館藏（左頁圖）

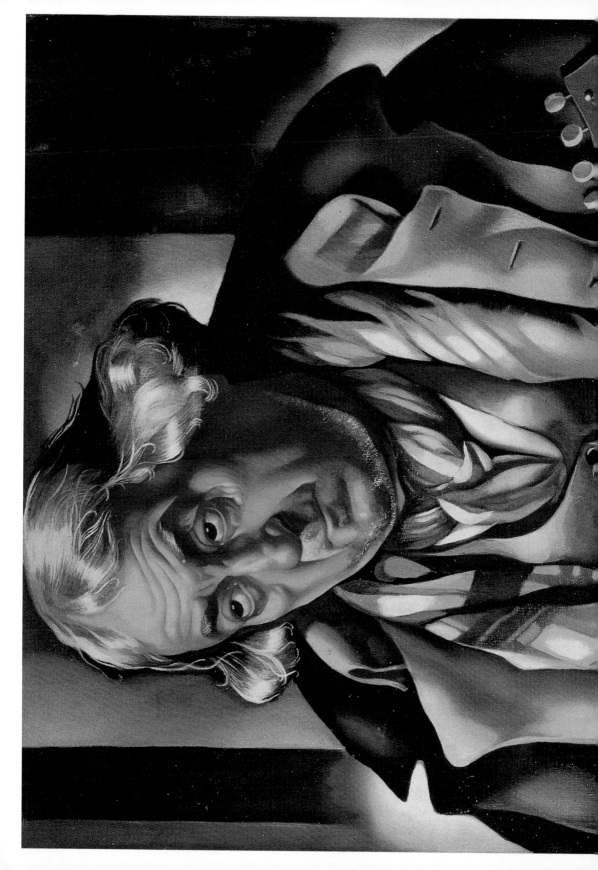

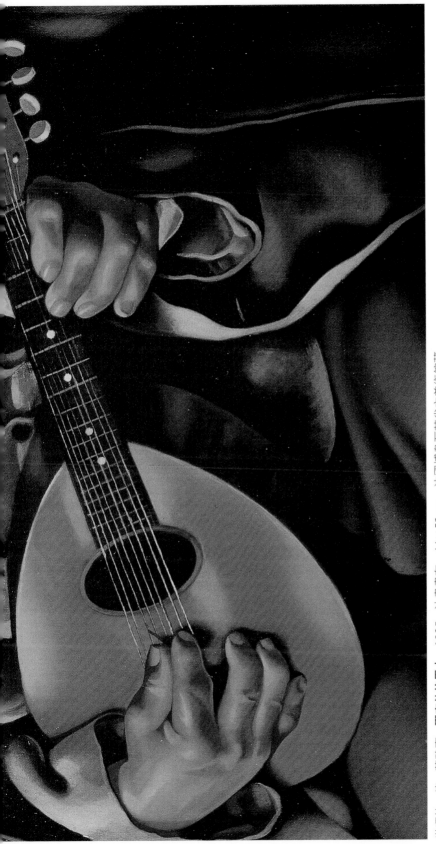

塔瑪拉‧德‧藍碧嘉 **彈吉他的男人** 1935 油畫畫布 66×50cm 法國博韋瓦茲省立美術館藏

塔瑪拉‧德‧藍碧嘉　**施洗者約翰**　1936　紙板、油彩　35×30cm
墨西哥Victor Manuel Contreras基金會藏（左上圖）
塔瑪拉‧德‧藍碧嘉　**禱告中的農婦**　約1937　油畫畫布　25×15cm
美國私人收藏（右上圖）
塔瑪拉‧德‧藍碧嘉　**純真**　1937　油畫畫布　27×24cm
阿根廷私人收藏（左下圖）
塔瑪拉‧德‧藍碧嘉　**農夫**　約1937　油畫畫布固定於硬紙板上　40×28.5cm
法國私人收藏（右下圖）

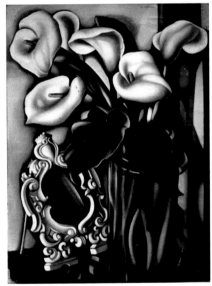

塔瑪拉・德・藍碧嘉　**花II**　約1937　紙上水彩　33×25cm（左上圖）
塔瑪拉・德・藍碧嘉　**戴花帽的時髦女子**　1937　紙上水彩　31.4×24.1cm
希臘私人收藏（右上圖）
塔瑪拉・德・藍碧嘉　**沐浴中的蘇珊**　約1938　油畫畫布　90×60cm
義大利私人收藏（左下圖）
塔瑪拉・德・藍碧嘉　**有海芋與鏡子的靜物畫**　約1938　油畫畫布　65×50cm
法國巴黎現代美術館藏（右下圖）

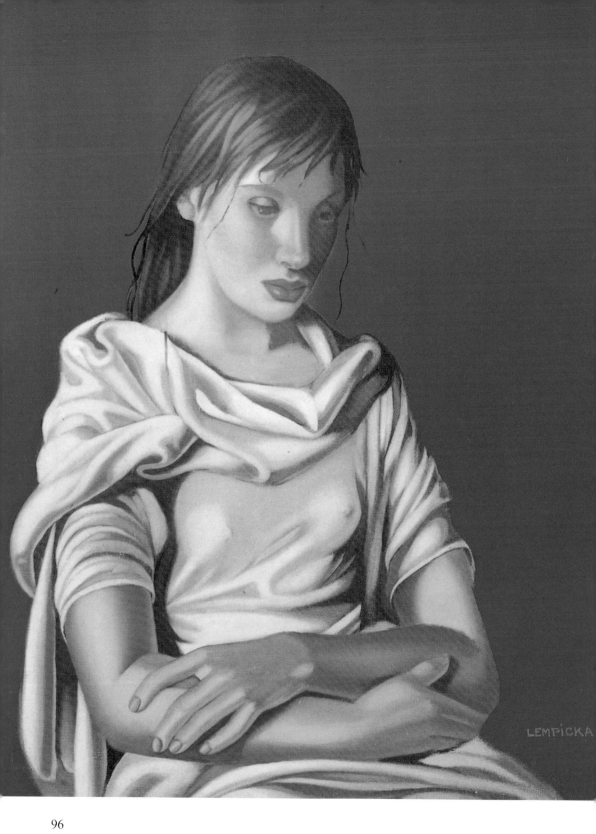

塔瑪拉‧德‧藍碧嘉　**女子面容練習**　約1938　紙上鉛筆　25×16.5cm（左上圖）
塔瑪拉‧德‧藍碧嘉　**玫瑰**　約1938　油畫畫布固定於硬紙板上　27×22cm
墨西哥Victor Manuel Contreras基金會藏（右上圖）
塔瑪拉‧德‧藍碧嘉　**玫瑰**　約1938　油畫畫布固定於硬紙板上　35×27cm
墨西哥Victor Manuel Contreras基金會藏（左下圖）
塔瑪拉‧德‧藍碧嘉　**自畫像**　約1939　紙上鉛筆　32×23.5cm　法國私人收藏（右下圖）
塔瑪拉‧德‧藍碧嘉　**藍色背景的女子畫像**　1939　油畫畫布　50.8×40.6cm
美國紐約大都會美術館藏，為綺賽特‧藍碧嘉－弗斯豪爾於1986年所捐贈之作品。（左頁圖）

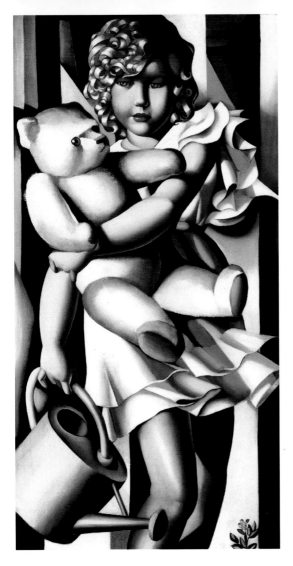

對於現代女性的詮釋；「現代夏娃一口咬下禁果的畫面深深地衝擊著我；不受拘束的夏娃，秀髮被梳成時下最流行的微卷髮型，赤身裸體，尤其光裸的胸脯使她顯得更加誘人。下一步則似乎無庸置疑的是賜予她一名伴侶，亞當於是而生，與聖經中的順序恰巧相反。他的身體是經由日曬而呈現出古銅色澤的運動員，縱使其姿態尚有著一絲人類的脆弱。於他們兩人糾纏的肢體之後是一座座摩天大樓，儡人的陰影向下壟罩，彷彿將要吞噬兩人，然尚未全然摧毀，這樂園中神聖的一刻。」

　　異性戀人抑或同性伴侶，對塔瑪拉來說最為吸引她的並非是他人的性別，而是自身與這些人間所擁有之情愫與慾望，這些實才是真正影響她創作的元素。自此，藍碧嘉與丈夫漸行漸遠，1928年兩人正式離婚，同時正在進行的畫作也因此未得完成，她刻意將畫中的主角——塔德烏什隱去姓名，並遺漏本應套於男子左手無名指上的結婚戒指未畫，諷刺地將作品命名為〈一名男子的畫像〉，象徵著兩人婚姻的終結。

塔瑪拉・德・藍碧嘉
女孩彭・哈舒的肖像
（Poum Rachou）
1993　油畫畫布
92×46cm

塔瑪拉・德・藍碧嘉
一名男子的畫像（未完）
1928　油畫畫布
126×82cm
法國巴黎現代美術館藏
（右頁圖）

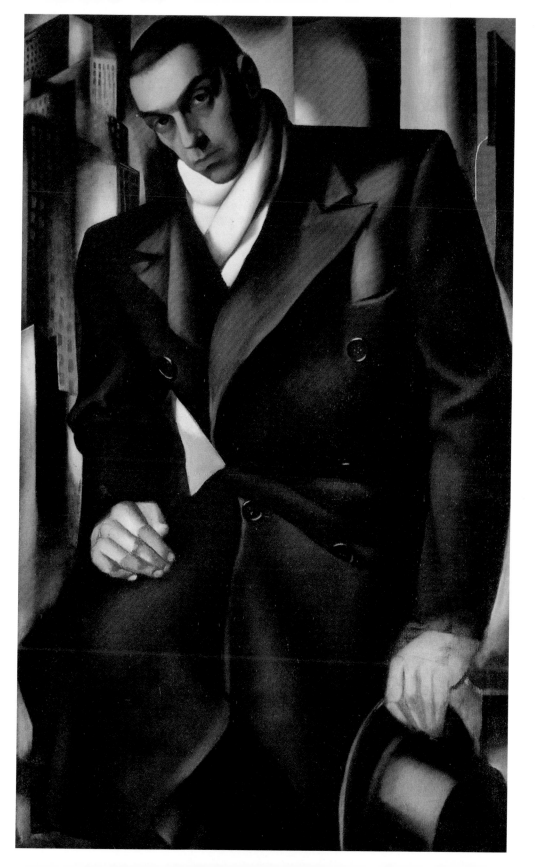

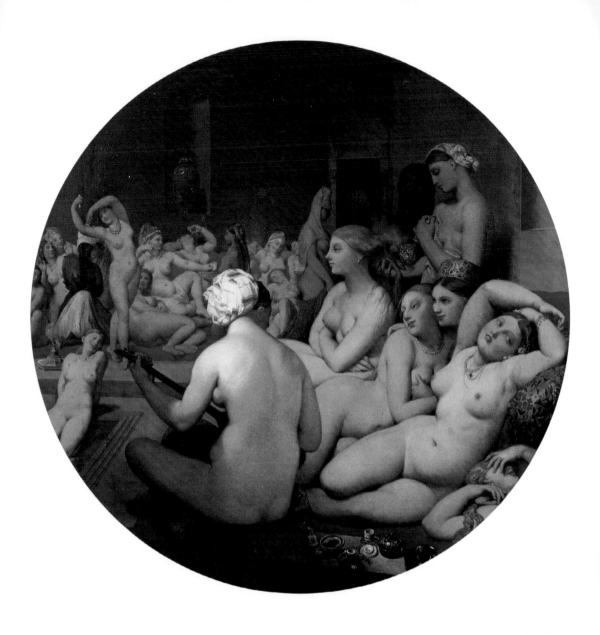

個人繪畫風格的奠基

安格爾　土耳其浴
1862　油畫畫布、木板
直徑108　法國巴黎羅
浮宮美術館藏

　　藍碧嘉於朗松學院接受其第一堂繪畫課程，由牟里斯‧德
尼指導。德尼之油畫作品以濃郁、飽和的色彩為表現主軸，他認
為一幅作品在最終表現出動物、人體，抑或敘述某件故事的片段
之前不過是色彩經過某種安排而成之平面而已。然縱使此一觀點
就當時來說堪稱現代，德尼本質上仍是一名裝飾性風格強烈的畫

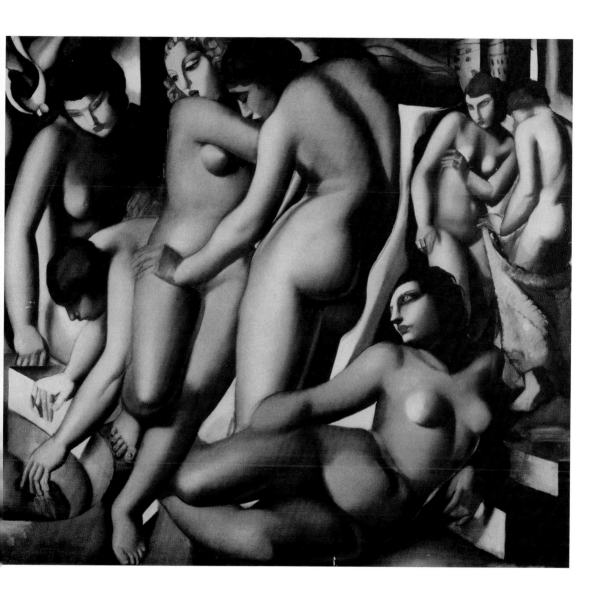

塔瑪拉‧德‧藍碧嘉
沐浴中的女人
約1929　油畫畫布
尺寸未知　私人收藏

家，有著復古與後象徵主義之特色，而在德尼嚴格的指導之下，
塔瑪拉則繼承了其簡潔的構圖技巧。但真正於影響藍碧嘉之創作
的要屬兼具畫家、室內設計師、藝評、理論學者及美術教師身份
之安德烈‧洛特，洛特本身尚為一立體主義旁支——「綜合立體
主義」的奠基者之一，「綜合立體主義」旨在融合學院派與前衛
的立體主義畫家如畢卡索、胡安‧格里斯、喬治‧勃拉克等人的
創作嘗試，簡而言之即是在激發出接受度更廣的立體主義作品，

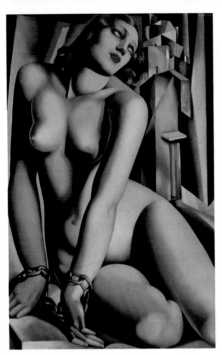
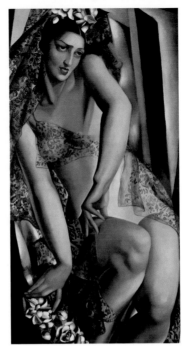

而這也直接地反映於藍碧嘉的創作之中。義大利策展人喬亞‧莫里（Gioia Mori）即曾表示：「藝術家（藍碧嘉）以極其誇張的方式呈現出畫中主角之肢體表現，一方面在體現洛特的教導，另一方面則是在運用當代思維以賦予人物軀體特殊的紀念意義與宏大感……藍碧嘉的作品於此點上無庸置疑地是受到畢卡索的影響。……藍碧嘉視人體為機械，並亦如是將之表現出來；一種她以各部零件架構而成的、活生生的機械裝置。以此種觀點出發，她意在促使觀者利用自己的想像力拆卸賞析，此乃源自立體主義的解構概念。」

　　同時，洛特也激發了這名女畫家對於安格爾畫作的喜愛，後者充滿情欲的畫面、古典畫家出身的高超技巧、於創作上展現出的野心、宛若欲言又止的筆觸，既大膽又內斂，在在與藍碧嘉的理念不謀而合，如她創作於1925年的〈四裸女〉與1929年之〈沐浴中的女人〉無疑都受到安格爾〈土耳其浴〉一作之風格與人物肢體曲線表現方式影響；〈土耳其浴〉如同一燦爛的煙花，視覺上的大膽饗宴，女人或坐或站、或梳妝或伸展，畫面生動且豐富，多變的女性形象與煽情的氛圍亦激發了塔瑪拉對於裸女表現

塔瑪拉‧德‧藍碧嘉
安朵梅達（左圖）

塔瑪拉‧德‧藍碧嘉
娜娜‧德‧艾蕾拉
（中圖）

安格爾
羅傑與安潔莉柯練習
1819　油畫畫布
84.5×42.5cm
法國巴黎羅浮宮美術館
藏（右圖）

塔瑪拉‧德‧藍碧嘉
鑰匙與手　1941
油畫畫布　36×48cm
美國紐約Cresswell
Mathysen-Gerst藏
（右頁圖）

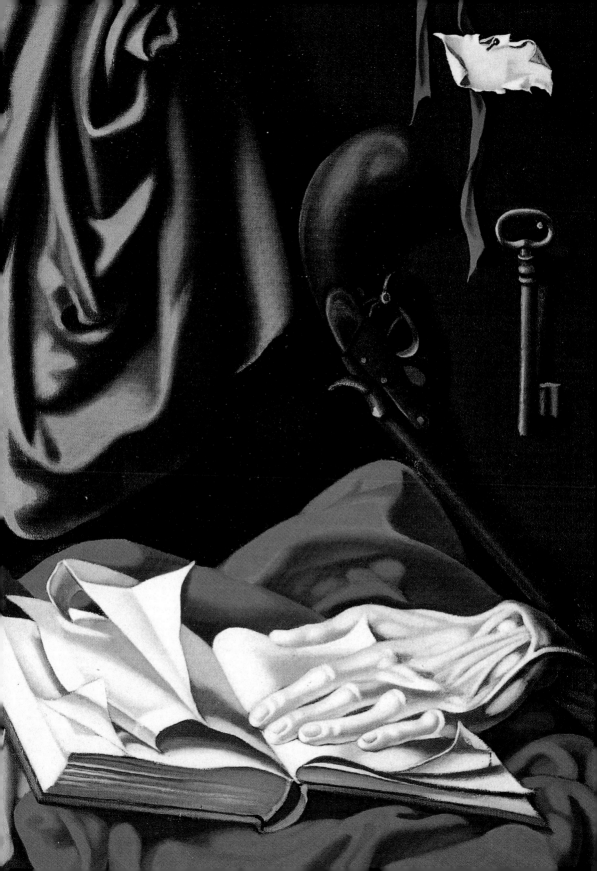

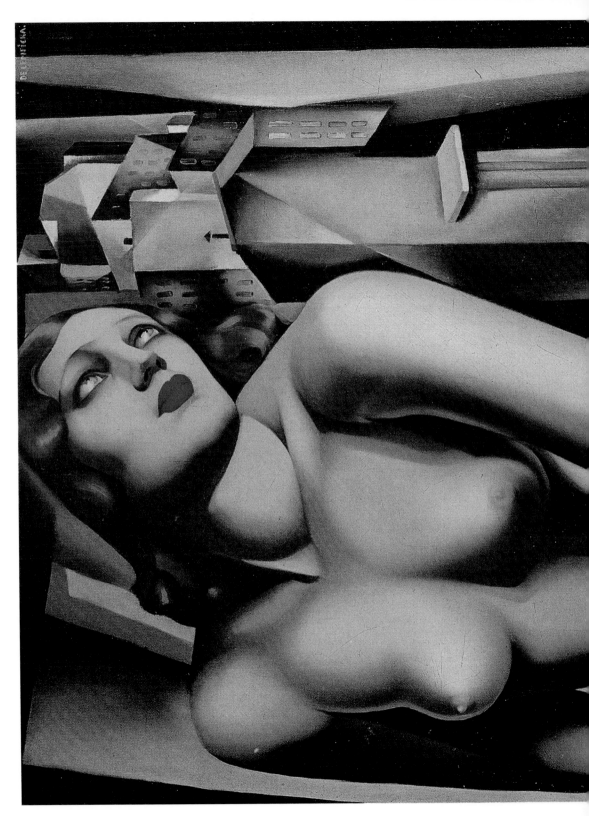

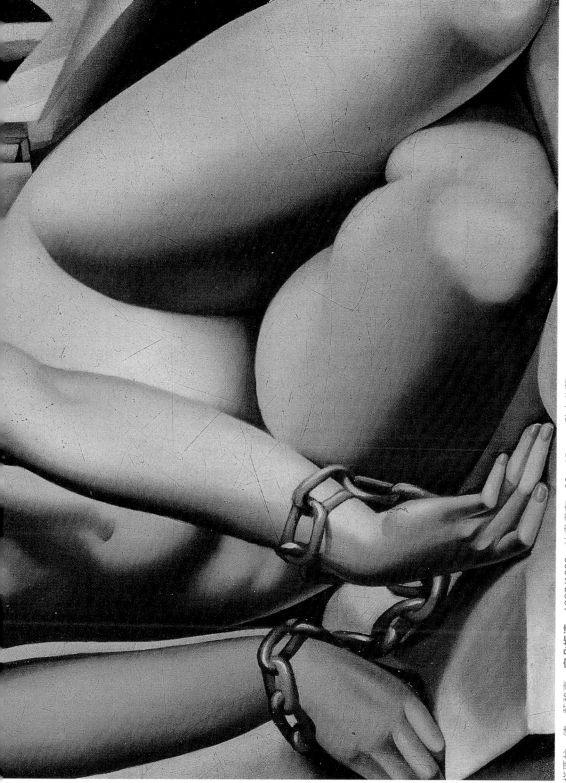

塔瑪拉·德·藍碧嘉　**安朵梅達** 1927/1928　油畫畫布　99×65cm　私人收藏

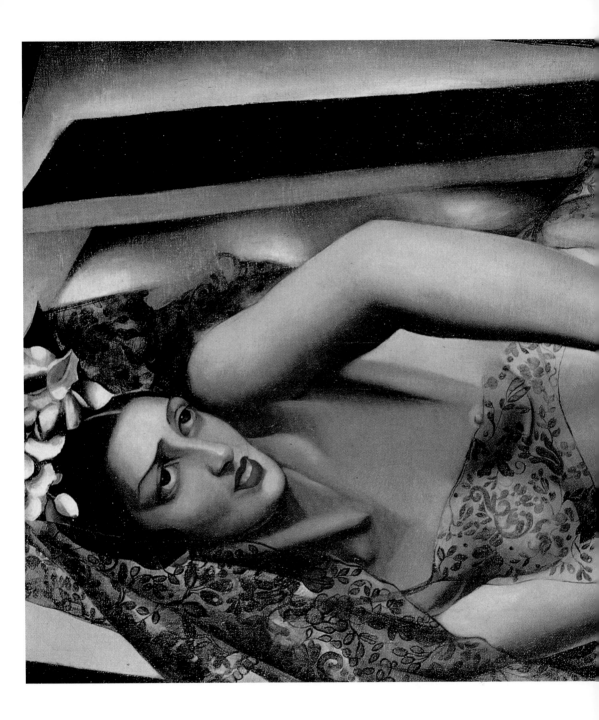

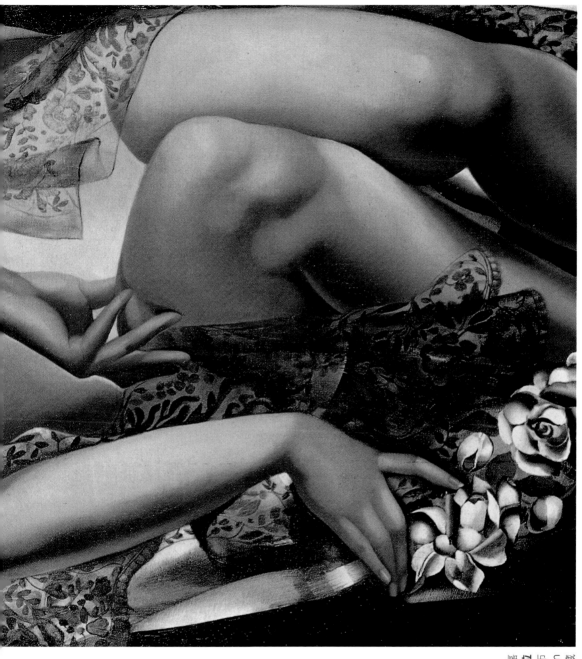

塔瑪拉‧德‧藍碧嘉
娜娜‧德‧艾畫拉
1929　油畫畫布
121×64cm
私人收藏

107

塔瑪拉‧德‧藍碧嘉　**檸檬**　1941　油畫畫布　50.8×40.5cm
墨西哥Victor Manuel Contreras基金會藏（左上圖）
塔瑪拉‧德‧藍碧嘉　**椅子上的水壺**　1941　合成木板、油彩　61×55.9cm
法國聖艾蒂安現代美術館藏（右上圖）
塔瑪拉‧德‧藍碧嘉　**咖啡磨**　約1941　木製油畫板、油彩　61×50.8cm
法國南特美術館藏（左下圖）
塔瑪拉‧德‧藍碧嘉　**鄉間工作室**　1941　油畫畫布　50.8×40.6cm
法國南特美術館藏（右下圖）
塔瑪拉‧德‧藍碧嘉　**海芋**（局部，右頁圖）

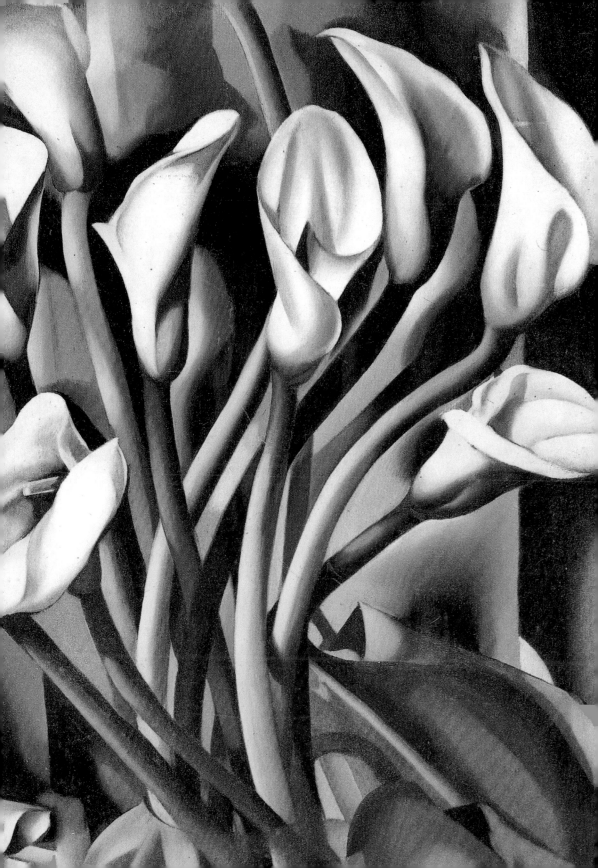

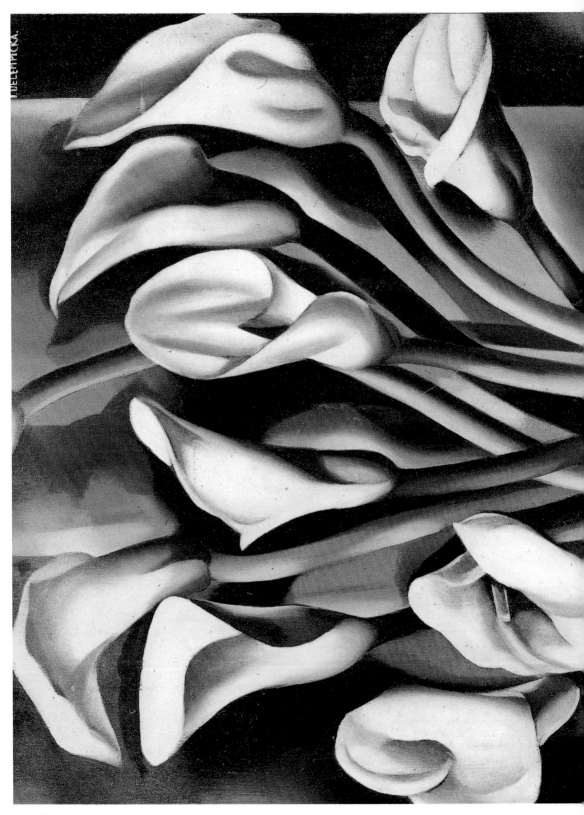

塔瑪拉‧德‧藍碧嘉　**海芋**　1941　油彩、木板　91.5×59.7cm　美國紐約Cresswell Mathysen-Gerst藏

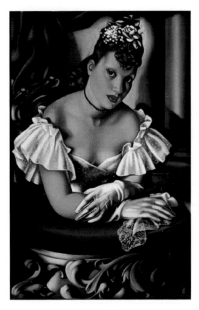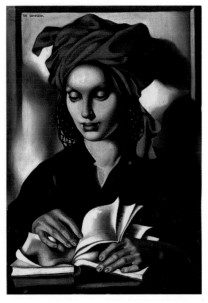

之靈感。藍碧嘉的〈四裸女〉中四名女子身軀扭曲、四肢交纏，
唇豔紅如盛開的夏花，全然沉浸於慾望的歡愉之中，全畫情緒強
烈，不容忽視。〈安朵梅達〉及〈娜娜・德・艾蕾拉〉也顯然有
著安格爾〈安潔莉柯〉中憂愁少女的影子；〈娜娜・德・艾蕾
拉〉一作中的主角身披半透明蕾絲，光裸的身軀映襯出深色的花
紋，彷彿一朵朵花形的刺青，使其也神似波提切利筆下的人物，
而〈安朵梅達〉中女性光滑的肌膚、延伸的手臂、扭轉的軀體，
甚至因頭向後仰而露出的肥大頸項皆如同〈安潔莉柯〉的翻版。
雖塔瑪拉並非於後立體主義時期唯一以安格爾為靈感泉源進行創
作的畫家，然她卻是最能融安格爾特色與後立體主義之大成的創
作者之一，她於〈安朵梅達〉中以女體柔和、細膩的曲線對應背
景具生硬稜角的現代都市風景，呈現出剛柔並濟的畫面，最後
亦謂為其作之特色，如繪於1931年的〈布卡爾夫人像〉則是另一
例。畫中的女人雍容華貴卻又不失強勢的一面，其後的幢幢高樓
與女子身上輕軟的皮草與絲質披肩形成了強烈的對比，她並非特
意以此表現不同維度空間之交錯，而是藉此帶入時代的氛圍，呈
現出工業化迅速發展下的社會，以及女性對於自我身分與主觀性
認知之改變。「美麗的形體：帶有曲線的平面」，或許即是最足

塔瑪拉・德・藍碧嘉
歌劇院 1941
油畫畫布
76.2×50.8cm
德國私人收藏（左圖）

塔瑪拉・德・藍碧嘉
智慧 約1940/1941
木製油畫板、油彩
71.1×50.8cm
美國私人收藏（右圖）

塔瑪拉・德・藍碧嘉
布卡爾夫人像
（局部，右頁圖）

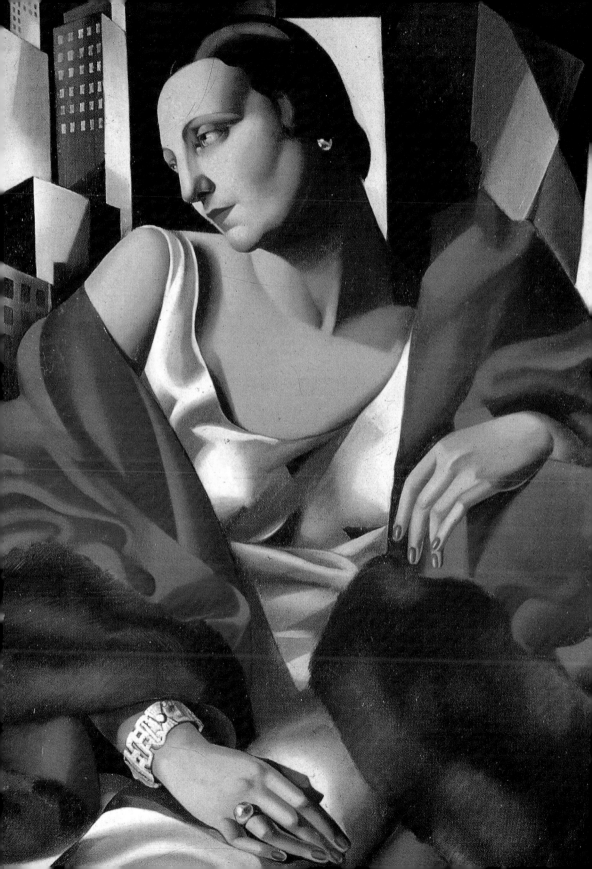

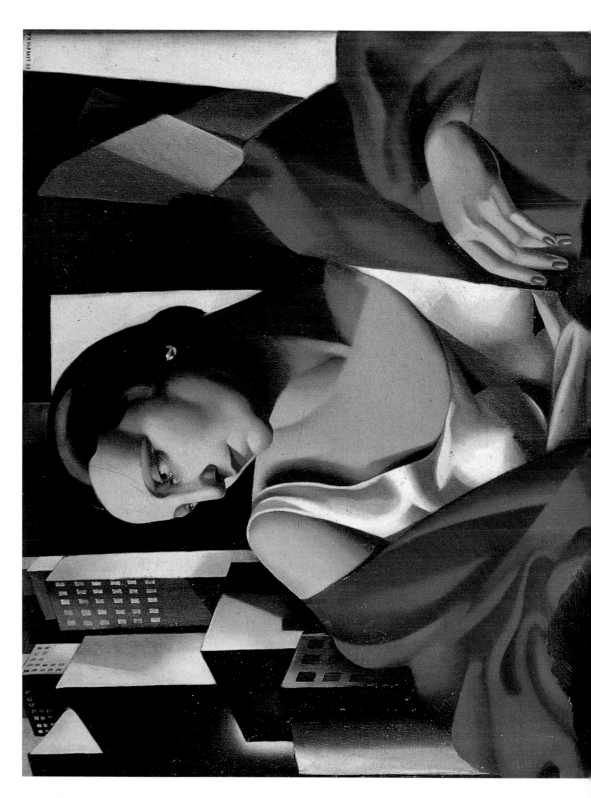

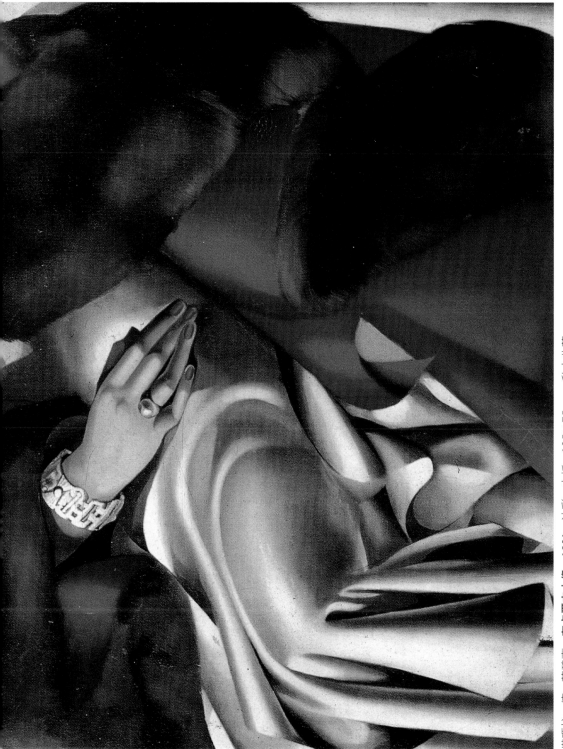

以形容藍碧嘉此類作品的描述了！

　　「沒有比這個和諧的時刻更直接、更巧妙、更『安格爾式』的了，衣領輕覆著頸項、天鵝絨布料與一具溫潤的肉體、一條圍巾及一縷秀髮，甚至胸接上身處的美麗胸線、背膀與一雙修長的手套。如果說這些女性肖像畫會散發出光芒，那必然是因為它們，如同裸女作品一般（但不那麼地直接），是自賁張的欲望而生。」藝評家加坦・畢肯（Gaëtan Picon）曾寫到。藍碧嘉筆下的女人豐潤、優雅，修長的雙腿、如凝脂般的肌膚與身上所披之布料皆輝映出光芒，眼神同時帶著天真與世故，成為豪奢時代下最美麗的註解。

　　另外，洛特也認為應將純粹的色彩轉為形體，融入立體主義理性、具結構性的畫面之中，以真實地保存下人、事、物當下的狀態；此即其所謂「造型式的隱喻」，而藍碧嘉亦將此一觀點體現於畫作之內，如其裸女作品象徵著其豐沛的情慾，而表情高傲的自畫像中則透出她身處上層社會之優越感。然此種經過變革之新型態立體主義不免有其不足之處，為擁有更大的可塑性，使立體主義原有之力道被削弱，最終可能難以保存立體主義精髓。

藍碧嘉與裝飾性藝術

　　裝飾性藝術風格奠基於立體主義、未來主義，以及包浩斯等藝術運動之明確、理性的創作特性之上，1925年，於巴黎舉辦了現代工業暨裝飾藝術博覽會，則使裝飾主義之發展達到巔峰。

　　裝飾藝術風格象徵著新世代無窮的潛力，而新資產階級的崛起進而撼動藝術市場，自家具、時尚、衣著、裝飾品至藝術創作等多元媒材與物件展出帶出裝飾主義的各種面向，此一風潮尚同時表現出洛特、維梅爾、拉弗雷斯內等藝術家成功融會立體主義元素與簡化式樣的成果，這種融貫多種元素並具濃厚裝飾感的創作風格很快地便蔚為一股勢力，席捲至各應用美術之範疇，而藍碧嘉的作品亦是承襲自此不同世代風格、前衛藝術運動與傳統學院派美學的交替；裝飾性藝術細膩且華麗的表現特色、大膽的用

塔瑪拉・德・藍碧嘉
超現實風景
年代未知　油畫畫布
34.3×26.7cm
私人收藏（左頁圖）

色、規律對稱的幾何圖形再再於其中得到印證，也使藍碧嘉成為該風格的代表頭像。

繼代表作〈綠色寶時捷跑車中的塔瑪拉〉之後，藍碧嘉又於1929年完成〈戴手套的綠衣少女〉，畫中少女秀髮與身體線條簡潔、俐落，色彩濃郁飽和，洋裝的布料映著光源，產生滑細如絲般的質地，飽含裝飾藝術之特色。而少女眼神專注、銳利，卻因其手部輕拉帽沿的動作相抵銷而不至顯得過分生硬，仍保留著女性的優雅與性感，此則乃是藍碧嘉個人創作手法與意念之投射。

戰間期之新秩序

戰間期孕育了許多前衛藝術運動，自表現主義、野獸派畫風，至達達主義、超現實主義與抽象繪畫等，豐富該時藝壇風景，於此同時，在各國民族主義聲浪高漲的背景之下，具歷史意義的現實主義發展亦是極其活絡。

為了遺忘戰爭的恐懼，咆哮的二○年代自北美傳至歐洲，促使歐洲經濟復甦，新的生活方式、文化、藝術等皆蓬勃發展，藍碧嘉即是於此活躍之氛圍下綻放創作能量。後接踵而至的卻是大蕭條時期、華爾街股市崩盤，乃至希特勒的上台掌權，歐美兩地遂進入了另一種瘋狂的新秩序。而在如此瞬息萬變又極端不理性的年代，塔瑪拉的作品又扮演了何種角色？《塔瑪拉・德・藍碧嘉》一書中如是描述到：「她的畫作，源於二、三○之上流階層文化……使當時多居住於義大利北部波谷地區的貴族名流，即使在法西斯主義發展之初，仍願意接觸、欣賞最終的新古典主義表現之作，這些作品同時也是出自安德烈・洛特影響下之後立體派。」

兩次世界大戰的戰間期為五光十色、如夢似幻、充滿活力與可能的二○年代畫下句點，該時頻繁的國際交流與富含創造力的氛圍已然消散，對於那些曾經茁壯於狂熱之中的夢想家與前衛創作者而言，也象徵著烏托邦的逝去。取而代之的是大眾對於過往上流社會縱情、恣意的氣氛之反動，並認為藝術應屬於眾人，

塔瑪拉・德・藍碧嘉
戴手套的綠衣少女
1929　油畫畫布
53×39cm
法國巴黎龐畢度國家藝術與文化中心藏
（右頁圖）

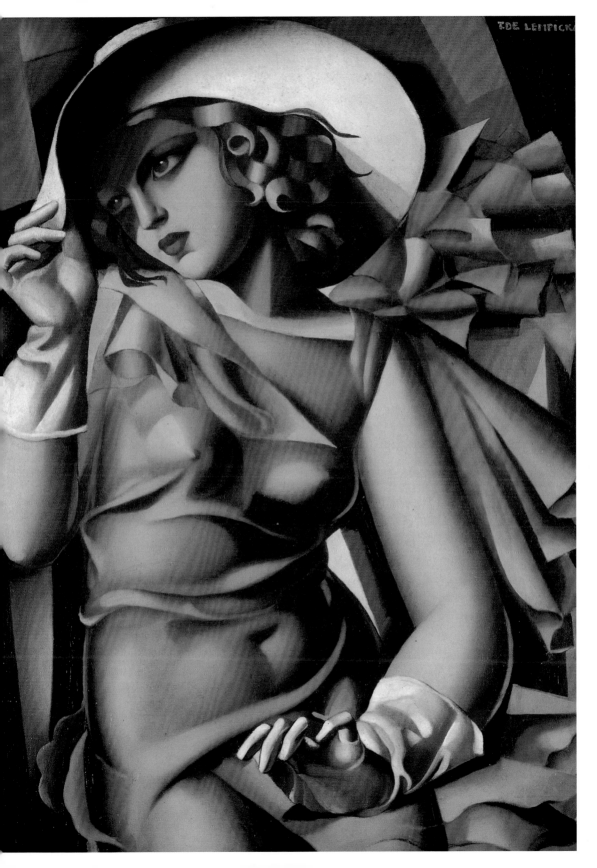

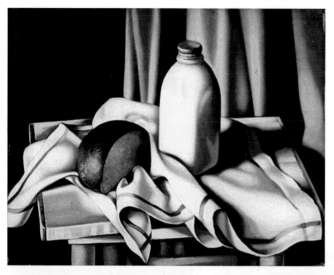

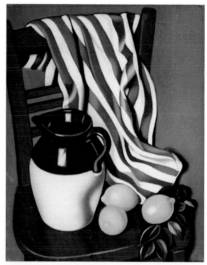

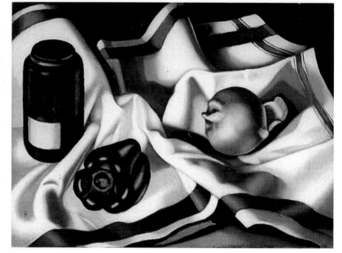

塔瑪拉‧德‧藍碧嘉　**有牛奶瓶的靜物**　約1942　油畫畫布　40.5×50.8cm　美國私人收藏（左上圖）

塔瑪拉‧德‧藍碧嘉　**木椅上的水壺與檸檬**　約1942　油畫畫布　50.8×40.5cm　美國私人收藏（右上圖）

塔瑪拉‧德‧藍碧嘉　**有檸檬與盤子的靜物**　約1942　油畫畫布　55.9×45.7cm　美國私人收藏（左下圖）

塔瑪拉‧德‧藍碧嘉　**有青椒與洋蔥的靜物**　約1942　油畫畫布　30.5×40.5cm　美國私人收藏（右下圖）

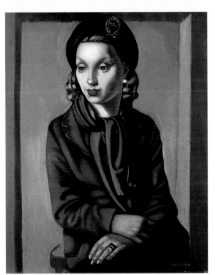

塔瑪拉・德・藍碧嘉　**羽毛與面具I**　約1943　木製油畫板、油彩
49×32cm（左上圖）
塔瑪拉・德・藍碧嘉　**有百合花與灰色布幔的靜物**　約1944
油畫畫布　65×54cm　美國私人收藏（右上圖）
塔瑪拉・德・藍碧嘉　**玫瑰花帽**　約1944　油畫畫布固定於硬紙板
30.5×20.3cm　美國私人收藏（左下圖）
塔瑪拉・德・藍碧嘉　**戴藍色圍巾的女人**　約1944　蔓索尼畫板、油彩
45.7×37.8cm　美國私人收藏（右下圖）

而非掌握於特定群體手中。自此，超現實主義與抽象藝術創作亦成為更加小眾；超現實主義藝術家不停對藝術、政治、科學、社會，乃至金錢之本質進行詰問，挑戰極權思想體系標準，而超現實主義創作則更是表現出對外在環境充斥著的懷疑與不信任。於是，在如超現實主義與抽象藝術等類型之外，人眾對於藝術的品味實自「流派交流」回歸至「價值標準的秩序階級再造」；而備受法西斯主義擁戴者推崇的「階級」二字於此則代表著一切紀律、傳統、歷史價值、後設歷史思想與新秩序。是故，無論國家、政權傾向，該時民心共同敵人皆為個人主義與烏托邦思想，後進而變質成為極端份子，因此儘管法西斯主義盛行國家與第二國際兩股勢力間仍充滿分歧，藝術創作者都淪為眾矢之的。而藝術創作的出路則回歸於制式學院派的美學品味或素材運用之上，如被暱稱為地下宮殿、由溫潤大理石構築而成並飾以金邊之莫斯科地鐵系統，以及由法國人民陣線所揭幕之巴黎夏祐宮，其外圍是由一根根廊柱與裸女雕像所圈成。

該時以雄渾、巨大的建築及藝術品為美，如以墨西哥人民為主題完成，並帶些許綜合立體主義特色的壁畫，珠寶、建築、屋內擺飾等無一不帶有此色彩；無論於實際面及經濟層面上來說，「功能」皆不再為適用標準，具象徵意義與否才是該時創作的中心，旨在以壯盛宏偉的氣勢作為凝聚民心的標的，故戰間期的創作以寫實主義為軸心，被用以表現力量與勝利，一如羅馬與墨西哥特諾奇提特蘭遺留下的文化足跡。故才有史達林針對二〇、三〇年代代表藝術之一說：「於內容上為無產階級，實質上則屬國族性的」，藝術成為社會意識的表現形式與教育的工具，而藍碧嘉則持續竭力於以創作呈現出時代的力道。

藝術與政治的關係有時緊密如法國哲學家阿蘭（Alain）於著作《美術系統》中打趣的說法：「社會必須被資產所支持，一如馬甲支撐著女人一般。」；有時又存有許多模糊不清的空間，故從德國總理府中阿諾・布萊克（Arno Breker）所塑之戰士像，至藍碧嘉筆下身著泳衣、手持可口可樂的妙齡女子，兩者之間實無太多的差距。戰士象徵著納粹政權的權力與力量，為戰爭揭開序

塔瑪拉・德・藍碧嘉
超現實之手
年代未知　油畫畫布
69.2×49.8cm
私人收藏（右頁圖）

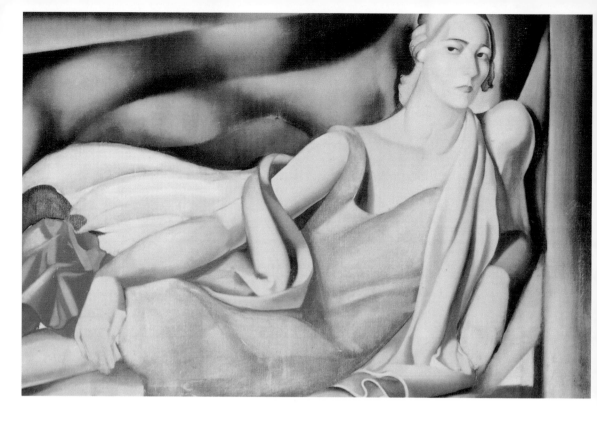

幕,反觀手執可口可樂瓶的女子則表現出典型美國的印象,創造
需求以突破經濟的窮圍,預告著消費社會的到來,塔瑪拉畫中的
主角似乎也代表著一傾頹世代的最後樣貌,帶著僅存的自負,成
為即將逝去的一抹身影,一如其創作者。

塔瑪拉·德·藍碧嘉
黃衣女子 年代未知
油畫畫布 78×118cm
私人收藏

回歸人的本質述說故事

　　1935年5月,當時最大的跨大西洋郵輪「諾曼地號」啟程,
宛若一座海上的凡爾賽宮,向世界展示法國國力之餘,也將裝飾
藝術發揚至所到之處。此亦給予後世探看藍碧嘉創作的另一面
向;「若僅將塔瑪拉·德·藍碧嘉的作品歸類於後立體派或典型
的裝飾藝術之列實會顯得過於侷限,她的畫作無論於外在或內在
層面之強度、剖析與顫動,乃至面部表情皆在以自我方式引出獨
樹一格的『新即物主義』。誇大並充滿虛偽,矗立於我們面前的
不再是形像擬人的裝飾、諾曼地號抑或巴黎夏祐宮上的彩繪壁

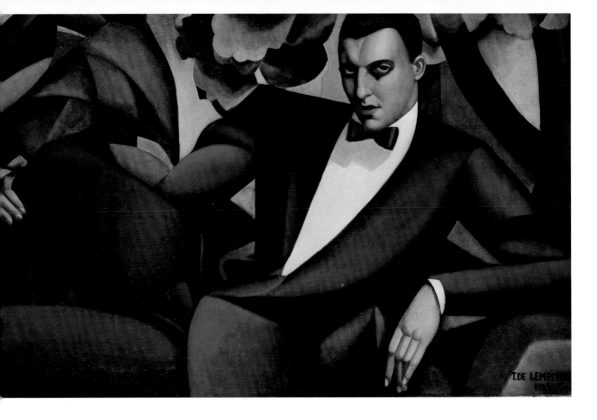

塔瑪拉‧德‧藍碧嘉
達夫利托侯爵像
1925　油畫畫布
82×130cm
私人收藏

畫，而是一尊尊被硬生生攤於日光下檢視的鮮活產物。」吉安卡洛‧馬莫里續評到。雖然她的作品並未直接反映出該時推崇之美學，但細究即會發現所有細節實皆是息息相關的，比起希特勒偏好畫家筆下所詮釋山的女神畫像，抑或史達林時期一幅幅呈現出農業集體化政策之下的農務生活，只在激起國族認同與生產力，塔瑪拉筆下的主角則皆有各自相異的特色，回歸人的本質述說出不同的故事。

　　藍碧嘉的人像作品最為引人入勝之處在於其眼眸，時常銳利且充滿威脅性，使周遭空氣彷彿瞬間凝結，如〈索邁侯爵〉與〈達夫利托侯爵像〉二件作品中的男性；至於裸體人像畫作則多「漾滿肉慾，接近俗庸，或至少從中透出些許的罪惡感……」馬莫里說到，從這些女性眸中洩出高傲，宛如頰上所受的響亮一掌直接衝擊著觀畫者，與過往藝術史上歌頌之維納斯或妮妮有著截然不同的表現方式。

　　維納斯（Venus）與妮妮（Ninis）皆在代指畫作中之裸女形

125

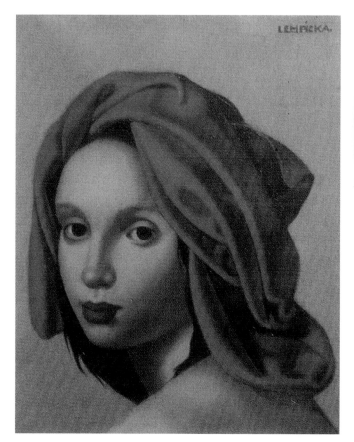

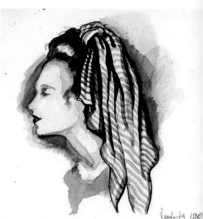

塔瑪拉・德・藍碧嘉　**紅頭巾**　1945　油畫畫布　27×22cm　法國勒阿弗爾市美術館藏（左圖）
塔瑪拉・德・藍碧嘉　**關上的大門**　1945　油畫畫布　23.3×25.5cm
墨西哥Victor Manuel Contreras基金會藏（右上圖）
塔瑪拉・德・藍碧嘉　**綁頭巾的女人I**　約1945　紙上水彩　38×28cm（右下圖）
塔瑪拉・德・藍碧嘉　**女人與三色堇**　約1945　油畫畫布　私人收藏（右頁圖）

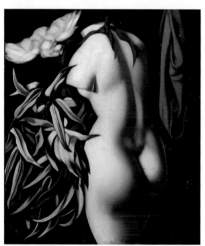

塔瑪拉・德・藍碧嘉　百合與黃玫瑰　約1949　油畫畫布　33×24cm
墨西哥Victor Manuel Contreras基金會藏（左上圖）
塔瑪拉・德・藍碧嘉　花與手　約1949　油畫畫布　31.5×25cm
墨西哥Victor Manuel Contreras基金會藏（右上圖）
塔瑪拉・德・藍碧嘉　人體模型與白鴿　約1950　油畫畫布　41×33cm　私人收藏（左下圖）
塔瑪拉・德・藍碧嘉　波蒂切利畫作練習　約1950　油畫畫布　22.9×30.5cm
美國Barry Friedman Ltd.藝廊藏（右下圖）
塔瑪拉・德・藍碧嘉　**墨西哥女子**　1948　尺寸未知　私人收藏（右頁圖）

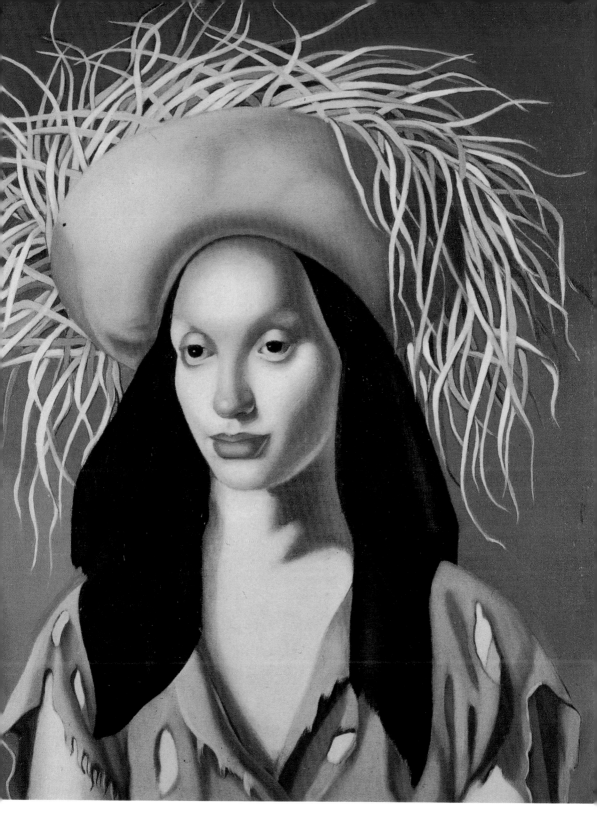

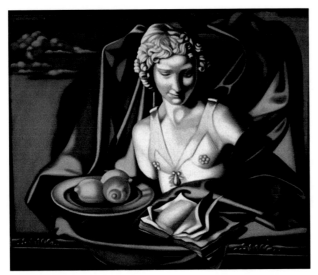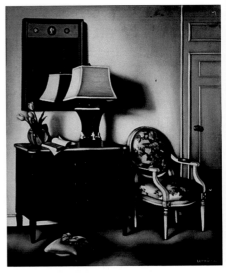

象，然為區別此兩種類型，最為直接的方式為以喬爾喬內的〈沉
睡的維納斯〉與提香的〈烏比諾的維納斯〉進行比較，前者中的
女神雙眼緊閉，頭側向一處，雖正沉睡，又像只在閉目思考，後
者則是雙眼圓睜，直望進觀者的眼中；一背襯原野風光，一則臥
在華麗宮殿的榻上，表現出神性或世俗、距離或可親的兩方世
界。繼柏拉圖於《會飲篇》首先將精神式愛情與純粹情慾區分開
之觀點，後雷諾瓦則清楚地劃出二者間的分野；「越是簡單的主
題越是永恆，一名自海面而出或自床上起身的裸女，不論名叫維
納斯抑或妮妮，再也沒有比這更美好的了！」他說。在維納斯與
妮妮之外，藍碧嘉亦似乎以畫筆下現代、自主的女性另闢了一方
天地，創造出另一性別，而此不屬上述二類的新型態女性樣貌卻
又出奇地符合該時對人物意象的寫實要求。

塔瑪拉·德·藍碧嘉
夜景 1950 油畫畫布
56×66cm 私人收藏
（左圖）

塔瑪拉·德·藍碧嘉
旅館房間 約1951
油畫畫布 66×45.7cm
義大利私人收藏
（右圖）

終章：移居美洲

　　與塔德烏什離婚後，藍碧嘉的藝術生涯達到頂峰，同時也結
識了拉爾沃·庫夫納男爵，庫夫納家族早年於奧匈帝國時期以為
皇室養殖牛隻並釀造啤酒而獲法蘭茲·約瑟夫一世賜予得爵位，
是故庫夫納男爵於奧匈帝國擁有大片土地，富可敵國，同時也是

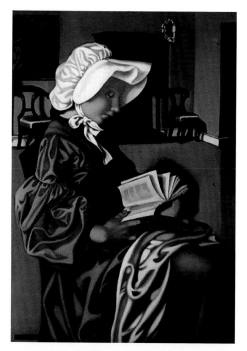
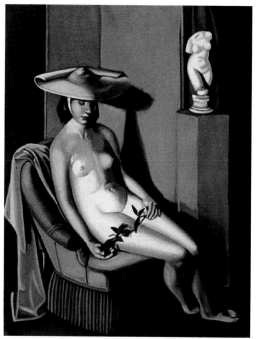

塔瑪拉‧德‧藍碧嘉　**小讀者I**　約1951　油畫畫布　78.7×56cm（左上圖）

塔瑪拉‧德‧藍碧嘉　**戴草帽的裸女**　約1951　油畫畫布　61×45.7cm　法國私人收藏（右上圖）

塔瑪拉‧德‧藍碧嘉　**有多肉植物的靜物**　約1952　油畫畫布固定於硬紙板上　24×18cm

法國私人收藏（左下圖）

塔瑪拉‧德‧藍碧嘉　**女孩與披肩**　約1952　油畫畫布　45.7×35.5cm　法國私人收藏（右下圖）

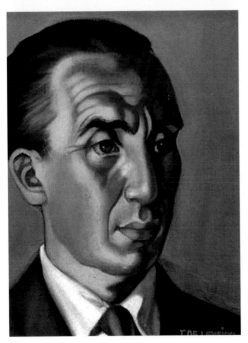

塔瑪拉・德・藍碧嘉　**花與瓶**　約1952　油畫畫布　40.6×30.5cm　瑞士私人收藏（左上圖）
塔瑪拉・德・藍碧嘉　**戴帽的女人**　1952　油畫畫布　91.4×61cm　法國聖艾蒂安美術館藏（右上圖）
塔瑪拉・德・藍碧嘉　**吉諾・普力錫像**　約1953　油畫畫布　22.9×15.2cm　美國私人收藏（左下圖）
塔瑪拉・德・藍碧嘉　**祖母**　約1953　油畫畫布固定於硬紙板上　40.6×30.48cm（右下圖）

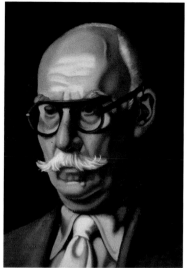

塔瑪拉‧德‧藍碧嘉　**兩聖母**　約1954　油畫畫布　27×35cm　日本私人收藏（左上圖）
塔瑪拉‧德‧藍碧嘉　**年邁的庫夫納男爵**　約1954　紙板、油彩　30.5×22.9cm（右上圖）
塔瑪拉‧德‧藍碧嘉　**搖椅上的庫夫納男爵**　約1954　油畫畫布　61×45.7cm　美國私人收藏（左下圖）
塔瑪拉‧德‧藍碧嘉　**有白色方形的抽像構圖**　約1955　油畫畫布　61×50.8cm（右下圖）

藍碧嘉畫作的重要收藏家。

　　1928年，庫夫納男爵向塔瑪拉委託創作一幅以自己情婦——知名舞者娜娜‧德‧艾蕾拉為主角的肖像畫作品，然事實上於此之前他已大量收藏有藍碧嘉的作品。藍碧嘉覺得艾蕾拉的外貌極度不討喜，故在畫面中即可發現該名舞者的形象被誇大，甚至帶有些如漫畫般的滑稽感，後又重新沿用了艾蕾拉的面容，並以更為露骨的方式呈現於〈四裸女〉一作中，充分展現出對於該名女子的嫌惡。不久後藍碧嘉則取代了艾蕾拉的位子，成為了庫夫納的情人。直至男爵夫人因白血病身故後，兩人的關係才得以公諸於世，並於1934年完婚。至此，藍碧嘉擁有了她一直以來所追求的名望、地位與財富。

　　婚後，成為男爵夫人的藍碧嘉來往人士更是非富即貴，人人皆爭相邀請藍碧嘉為自己畫像，然她並不為所動，婉拒了許多邀約，只選擇能夠使自己產生欲望、情感與想法的主題作畫，「我畫過國王也畫過妓女……我並不是因為某人有名而決定畫他，我畫下的是那些賦予我靈感並令我悸動的人。」她曾說。同時，甚至有如發明藥品LACTÉOL的布卡爾醫師般闊綽的藏家，願意巨資事先買斷其一整年的創作，最後收藏有〈布卡爾夫人像〉、〈布卡爾醫師像〉、〈亞荷蕾特‧布卡爾像〉，以及據說最直接觸及同性戀情慾表現的〈沙發上的兩名女子〉等作。於前三幅肖像作品中清楚可見安格爾細膩筆觸的影響，呼應後者所完成之里維耶家族肖像畫。以〈亞荷蕾特‧布卡爾像〉與〈卡洛琳‧里維耶小姐〉相互比較，即可看出出拿破崙時期與瘋狂年代下全然相異之氛圍與審美觀，卡洛琳‧里維耶臉上漾著少女的天真與柔弱，藍碧嘉筆下的亞荷蕾特‧布卡爾則有著冷冽、成熟的表情，彷彿若有所思，僅自其衣著輕淺的色彩與斜臥的姿態透出些年輕女子的柔態。後美國富翁魯佛斯‧布許也曾向藍碧嘉委託其未婚妻的畫像，這亦給予了她前往美洲的機會，為日後移居美國埋下種子。

　　藍碧嘉赴美旅遊之時正值美國經歷大蕭條，伴隨著塔瑪拉憶起一回與丈夫前往阿爾卑斯山度假時曾看見一群金髮年輕人口中唱著：「光榮的希特勒青年團……」，此一事件敲響了後續二

塔瑪拉‧德‧藍碧嘉
布卡爾醫師像
（局部，右頁圖）

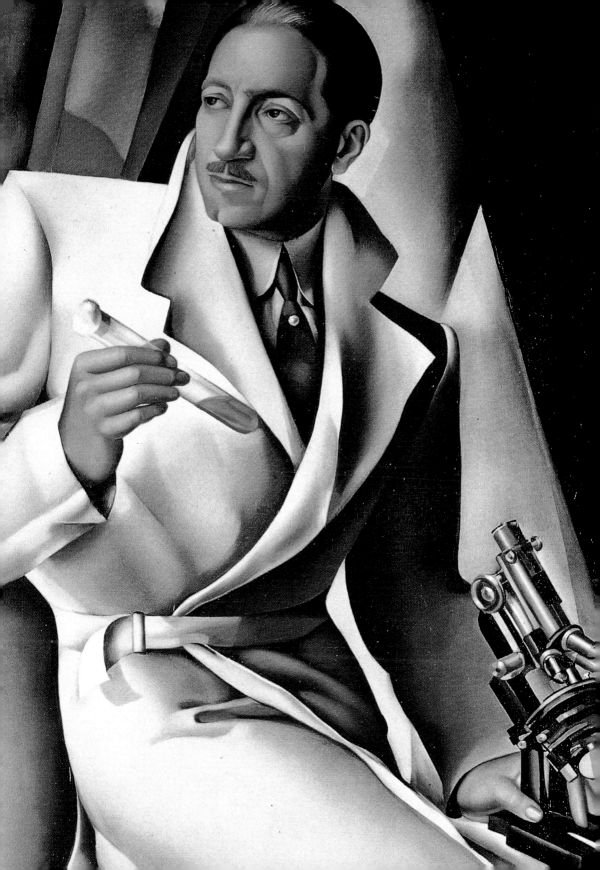

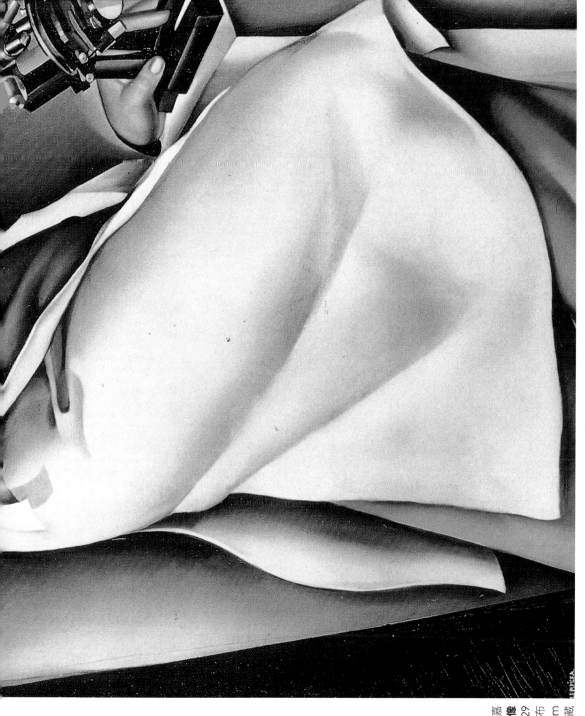

塔瑪拉・德・藍碧嘉
布卡爾醫師像 1929
油畫畫布
135×75cm
私人收藏

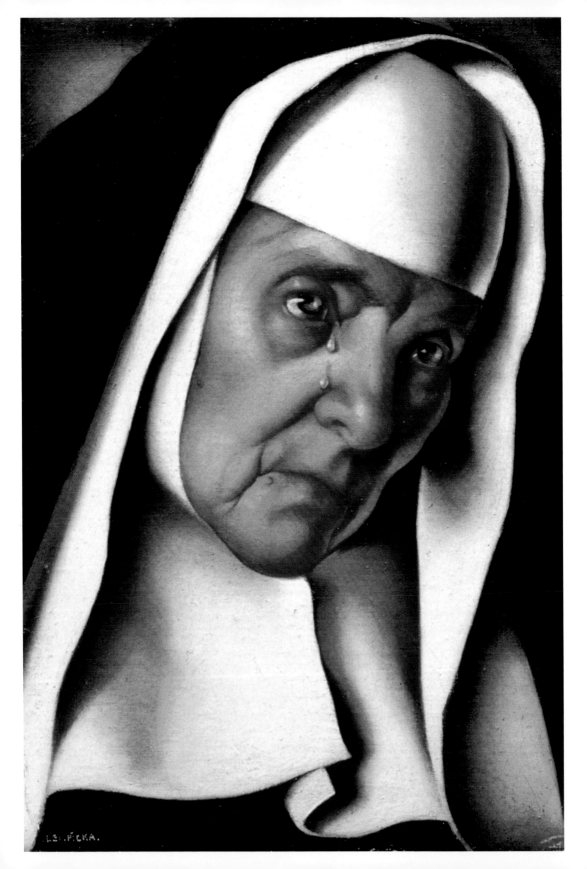

次世界大戰與藍碧嘉心中的警鐘，她遂說服丈夫變賣其下所有地產，同時將其他財寶與資產轉往瑞士存放後移民美國，夫婦二人首先定居於匈牙利導演金・維多（King Vidor）於好萊塢的舊宅，後又於1943年遷至紐約。幸得藍碧嘉的遠見，一家人才得以於戰爭爆發前及時離開歐洲大陸。這筆財產的變現對於藍碧嘉來說來的更是時候，此時步入中年的她隨著裝飾藝術的式微，自身靈感的消乏，以及戰爭、社會變動的種種經歷，致使塔瑪拉小開始思考轉型，將眼光擴展至之前不曾出現於其創作之中的題材，如市井小民、宗教人物等等，甚至踏足修道院以尋求繪畫靈感。「我走進了一有著挑高天頂與圓柱、文藝復興式的美麗大廳，並在那見到了修道院長，從她的面容中透出世間的困苦，她看起來是如此的恐懼、那麼的悲傷，讓我一刻都無法多待。我忘了最初是為何而來，什麼都無法思考，只知道我必須馬上拿到畫筆與畫布，畫下那張臉……」；最終塔瑪拉花了三個星期成就了〈修道院長〉一作，以愁容滿面的修道院長對應充滿悲憫之聖母，其中最為吸引觀者視線的莫過她臉上掛著的淚珠，以及其微微皺起的眉頭，彷彿埋藏有極大的哀愁。這件作品雖得到丈夫的讚賞，但卻未得到藝壇太多的佳評。「雖然法國政府於1976年獲得〈修道院長〉且藏於南特美術館中，這幅作品卻實是截至今日被視為她最差的作品之一；最為造作且於表現修道院長悲傷的神情時顯得過於牽強，尤其是修道院長臉上滑下的淚並無予人真實之感。這就是當風格不再是一名畫家最引人入勝的特點時即會發生的事，因眼光取代了技法。」綺賽特亦表示，「考克多早已警告過她了，她的社交生活正開始蠶食她的藝術生涯……一當踏上紐約，塔瑪拉・德・藍碧嘉即消失殆盡，只剩下使人好奇的庫夫納男爵夫人的空名。」最後尚以此番文字作結。

「拿著畫筆的男爵夫人」、「好萊塢明星最喜愛的藝術家」，無法忘懷過往榮光的塔瑪拉於美國的藝術生涯，再次因於洛杉磯加州大學舉辦一場繪畫競賽而崛起，媒體、藝術圈的注意力彷彿又如曇花一現般地回到了她的身上。1940年，她欲為當初留於巴黎未能帶出的畫作〈沐浴中的蘇珊娜〉與〈蘇珊娜與老

塔瑪拉・德・藍碧嘉
修道院長 1939
油畫畫布 22×27cm
法國南特美術館藏
（左頁圖）

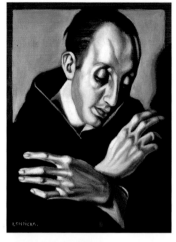
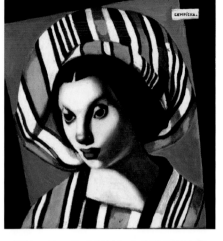

塔瑪拉・德・藍碧嘉
聖安東尼II
約1974/1979
油畫畫布
40.5×30.5cm
美國私人收藏（左圖）

塔瑪拉・德・藍碧嘉
戴軟帽的年輕女子
約1971　油畫畫布
33×30.5cm
法國私人收藏（右圖）

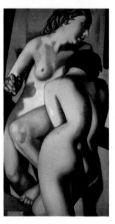

塔瑪拉・德・藍碧嘉
兩裸女V
約1974　油畫畫布
67.5×38cm
美國私人藏（左圖）

塔瑪拉・德・藍碧嘉
抽像構圖
1976　油畫畫布
38.1×50.8cm
美國私人收藏（右圖）

人〉繪一幅續作，而該比賽最為重要的獎賞即是成為此幅作品的
模特兒，形象常駐於藝術家的畫布之上。〈沐浴中的蘇珊娜〉一
作曾在紐約展出，並多次為媒體所報導，是故有超過百位的參賽
者爭相角逐成為藍碧嘉人體模特兒的機會，最後由豐潤美麗並出
自上流社交圈的西西莉亞・梅爾脫穎而出，梅爾細緻的眼眸與豐
腴的身段使藍碧嘉聯想起〈沐浴中的蘇珊娜〉首作中之女子。

　　一如往常，藍碧嘉努力經營其與媒體的關係與個人形象，
在此時期還帶有些如達利般奇異、自負的特色，該時的達利甚至
會於漫步街頭時隨身攜帶一只小鈴，在他發現旁人並未向之投
予應有的好奇眼光與關注時便會搖響手中的鈴以引起眾人的注
意，「我可能不會被認出來的想法是無法被容忍的！」他曾這麼
說，縱使藍碧嘉並未以同樣招搖的方式吸引他人的目光，然其背

塔瑪拉・德・藍碧嘉
威尼斯（局部，右頁圖）

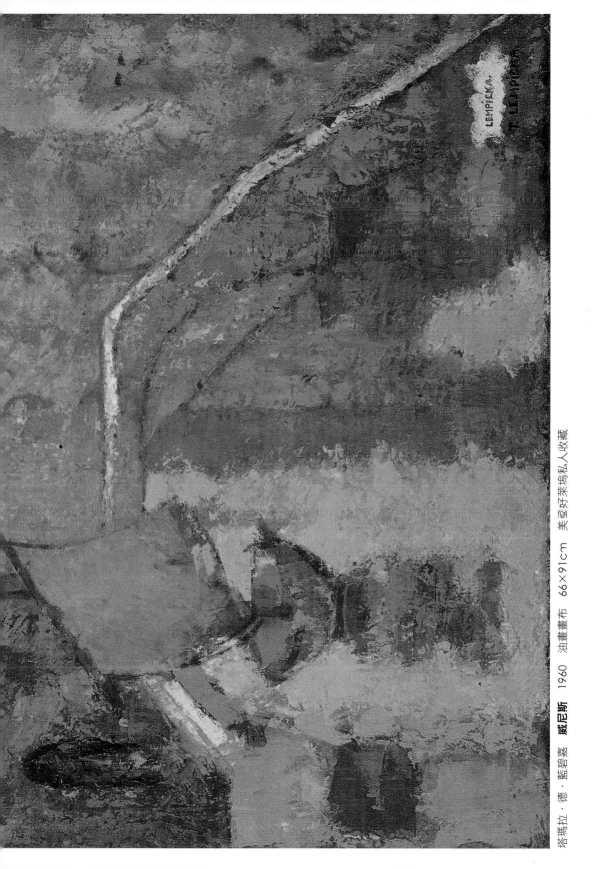

T. LEMPICKA.

LEMPICKA.

塔瑪拉‧德‧藍碧嘉　**威尼斯**　1960　油畫畫布　66×91cm　美堃好萊塢私人收藏

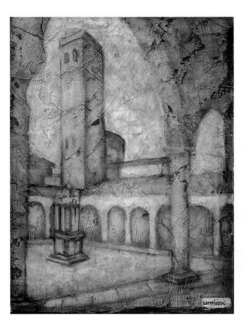 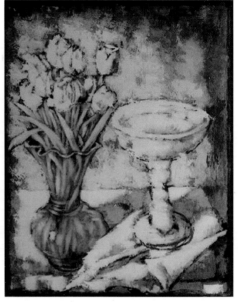

塔瑪拉・德・藍碧嘉　**托斯卡尼迴廊**　約1961　油畫畫布　35×27cm　英國私人收藏（左圖）
塔瑪拉・德・藍碧嘉　**鬱金香與碗**　1961　油畫畫布　71.1×55.9cm　美國私人收藏（右圖）

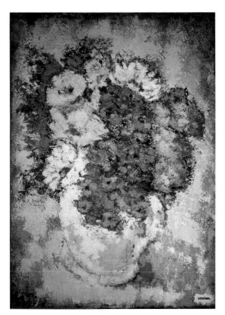

塔瑪拉・德・藍碧嘉　**花束I**　約1961　油畫畫布　92×65cm　美國私人收藏（左圖）
塔瑪拉・德・藍碧嘉　**有著糖罐的靜物**　約1961　油畫畫布　40.5×35.6cm（右圖）

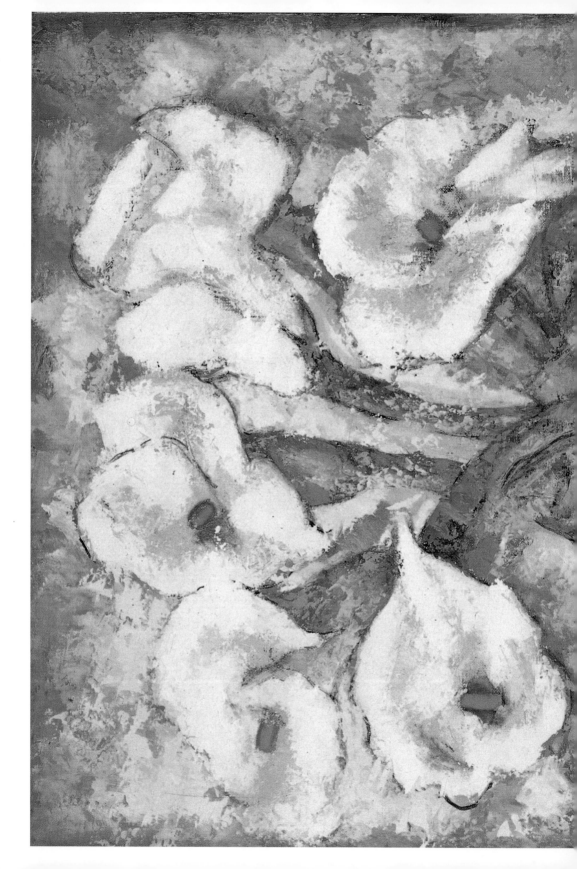

塔瑪拉・德・藍碧嘉　**海芋**　1961　油畫畫布　35×27cm　私人收藏

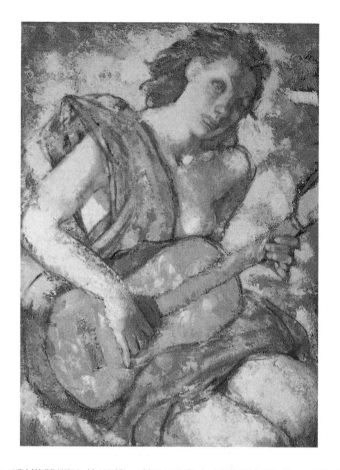

塔瑪拉・德・藍碧嘉
彈吉他的女孩　1963
油畫畫布　61×79cm
私人收藏

後真正對媒體關注的渴望，甚至需求亦是強烈無比的。正如波特萊爾所說，浮華世界的主角不就合該於活於鏡前、寐於鏡前嗎？而繪畫、追隨者、媒體、藏家等不正是達利與藍碧嘉的一面明鏡嗎？

　　移居美國的藍碧嘉開始與好萊塢巨星如桃樂絲・黛里奧（Dolores del Río）、泰隆・鮑華（Tyrone Power）、喬治・桑德斯（George Sanders）等人往來，偶爾亦會有個人展出，展出空間包含紐約朱利安・雷維藝廊、舊金山庫瓦席耶藝廊、密爾瓦基藝術學院等處。然許多不實報導亦開始以「發現自己繪畫才能的男爵夫人」取代藍碧嘉一直以來皆身為藝術家的事實，咆哮的二〇年代、於歐洲的榮光接漸次被遺忘，媒體的目光亦僅停留於她的獨特風韻與活躍的社交生活上，作家暨設計師葛洛莉亞・范德比（Gloria Vanderbilt）曾回憶到幼時幫母親籌辦宴會時曾提醒她

勿忘邀請藍碧嘉出席，只因「她真是有意思，而且她的畫作也都非常有趣」，不難想像此番話語對於一名曾經如此輝煌的藝術家而言會顯得何其諷刺，也更道盡了其風華不在的事實。

藍碧嘉一心懷念並期待再次重拾過往的風光，綺賽特是故以兩位默片時期的重要女演員——瑪麗·畢克馥（Mary Pickford）與葛蘿麗亞·史璜森（Gloria Swanson）的經歷對比母親的藝術生涯，畢克馥與史璜森皆曾面臨電影進入影音時代的衝擊，而過去被視作集裝飾藝術大成之藍碧嘉則需迎向抽象藝術思潮的挑戰，在其藝術理念遭到否定時試圖從中再度闖出一條蹊徑。

抽象藝術發展自20世紀初期，於康丁斯基、蒙德利安與馬列維奇的努力下茁壯，後許多抽象藝術家又於希特勒及史達林的圍剿下逃出歐洲，該藝術風潮遂進而席捲大西洋兩岸，期間又歷經幾何抽象主義、抽象印象主義、抒情抽象主義、抽象表現主義等支系的探討與開展直至頂峰。塔瑪拉亦曾於其中選擇了與其個人藝術風格較有關聯的幾何抽象主義進行研究與嘗試，作有如1955年之〈抽象構圖——漩渦〉，該作色調沉穩，以或重疊或交錯的曲線營造出與往日不同的空間感，然該時為時已晚，抽象主義的風潮已慢慢被普普藝術所取代。

圖見141~143頁

1960年亦轉向以畫刀取代畫筆進行創作，用色與畫面皆與前期洗練的風格大不相同，呈現出朦朧且柔和的質感，成品如〈威尼斯〉、〈彈吉他的女孩〉等。

然儘管努力嘗試新的媒材與色彩表現方式，她於此時期完成的作品已無法再看出昔日啟發同代人的活力，曾經斑斕的調色板、躍動的筆刷也逐漸染塵。1962年，她於紐約艾奧拉斯藝廊展出新作，但無論參觀者抑或藝評皆投以冷淡的回應；再璀璨、華麗的樂章終將結束，將藍碧嘉後期的創作與早期的油彩相比，實能發現前者較後者缺乏了一明確的信念，以及世故豐富、強烈的吸引力；

圖見138頁

〈修道院長〉之於〈蘇西·索麗姐〉、〈美麗的拉法葉拉〉，抑或受安格爾影響的〈四裸女〉及〈安朵梅達〉，其間的差異也訴說著藍碧嘉時代的完結。

塔瑪拉・德・藍碧嘉年譜

1898　塔瑪拉・德・藍碧嘉原名塔瑪拉・柯斯卡，出生於波蘭華沙一富裕家庭，父親於法國貿易公司中擔任律師，母親亦是出身上流之家並曾留學外國。塔瑪拉上於三名手足中排行第二，自幼即展現出固執且具領導力的個人特質。

1910　12歲。藍碧嘉之母聘請了一位該時知名的畫家為其畫像，然年幼的塔瑪拉極度厭惡端坐於椅子上供畫家繪像，且認為成果差強人意，故強迫其妹雅德利安擔任模特兒，提筆完成妹妹的肖像，其自信於此顯露無遺。

1911　13歲。藍碧嘉並不喜歡學校生活，故裝病並成功地逃離了繁悶的學業，後隨寵愛她的祖母一同前往義大利，於當地首度發現自己對於藝術的熱情。

1914　16歲。於瑞士洛桑就學期間，因反對母親的第二次婚姻，藍碧嘉於暑假期間拒絕返家，而選擇前往暫居於姨母史黛法位於聖彼得堡（該時名彼得格勒）的家中，亦是此時使她決定日後要繼續過著富裕的日子。同年，與高大、帥氣的律師塔德烏什・藍碧基陷入熱戀。

1916　18歲。於彼得格勒與塔德烏什・藍碧基成婚，冠夫姓改名為塔瑪拉・德・藍碧嘉。

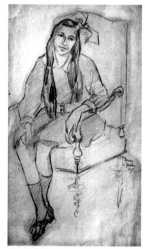

藍碧嘉為妹妹所作之畫像

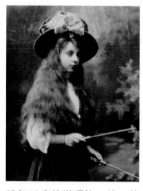

時年13歲的塔瑪拉・德・藍碧嘉
塔瑪拉・德・藍碧嘉，約攝於1929年。（右頁圖）

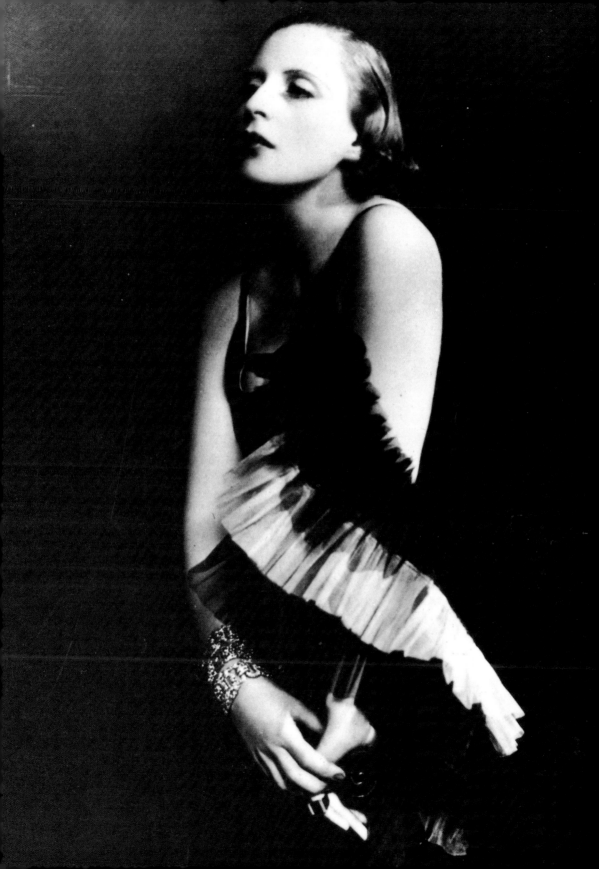

Vendredi

Cher Maître et ami (j'espère et
je souhaite)

Me voilà à Florence!!!
Pourquoi à Florence?
Pour travailler, pour étudier les cartons de
Pontormo, pour me purifier au contacte
De Votre grand Art, pour respirer l'air
De cette délicieuse ville, pour chasser mon
caffard pour changer l'ambiance — voilà
pourquoi je suis ici, j'habite une "casa
per studentesse", où je me lève à 7½ du
matin, car à 10h. il faut être au lit.

et dans cette atmosphère en compagnie de mes
petites camarades — je me sens bien et très
jeune :
Combien je regrette de ne pas savoir exprimer
mes idées, j'aurais tellement voulu vous parler,
vous confier mes pensées, car je crois vous êtes
le seul à comprendre dont et à ne pas me
juger comme folle, vous qui avez dont ne
vous doute, dont essayer
. Pour les fêtes de Noël je rentre à Paris.
Je passe par Milan, où probablement je m'arrêterai
pour 2 jours. Voulez-vous que je passe aussi
par vous? (dans le bon sens de ce mot)? Cela
me fera plaisir — et à vous?
Je vous envoie, mon frère, toutes mes
pensées (les bonnes et les mauvaises, les

les polissonnes et celle qui me font
souffrir

Tamara de Lempicka.

P.S. Dans son temps Louise m'avait écrit
qu'elle avez gardé une pincette d'argent de mon
nécessaire de voyage, que j'avais oublié
pendant mon séjour chez vous.
Serait il possible de me renvoyer cette
pincette ici?
Je vous serais très reconnaissante.
Remettez s.v.p. un salut bien sincère et
amical à Louise de ma part.

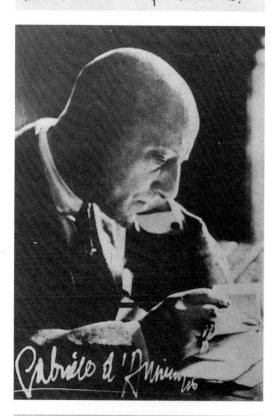

à Tamara
le Flibustier de l'Adriatique.
Gabriele d'Annunzio

.o.
IX
1926.

藍碧嘉寄給嘉比利埃‧達努齊歐的書信及個人照，
1926年。

152

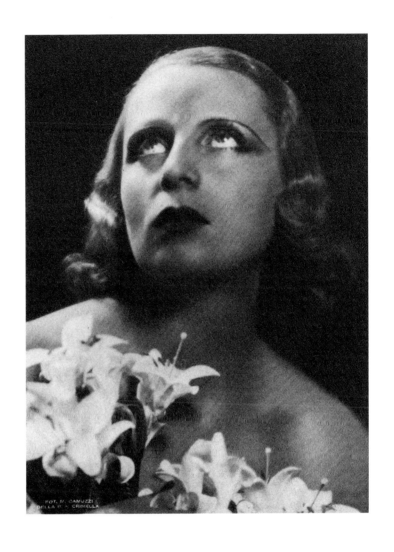

捧著百合花的藍碧嘉，
由卡姆奇（Camuzzi）
約攝於1934/1937年。

1917-18 19至20歲。儘管該時俄羅斯整體壟罩於愁雲慘霧之中，藍碧嘉一家仍繼續其豪奢的生活模式。十月革命爆發，塔德烏什‧藍碧基被全俄肅反委員會——契卡之秘密警察所逮捕，塔瑪拉透過瑞典領事館之斡旋才順利將丈夫拯救出來，後二人遂決定離開俄羅斯並遷往哥本哈根，然被囚禁的經驗已然使塔德烏什變得暴躁且易怒。

1918-23 20至25歲。塔瑪拉‧德‧藍碧嘉與夫婿一同移民法國，定

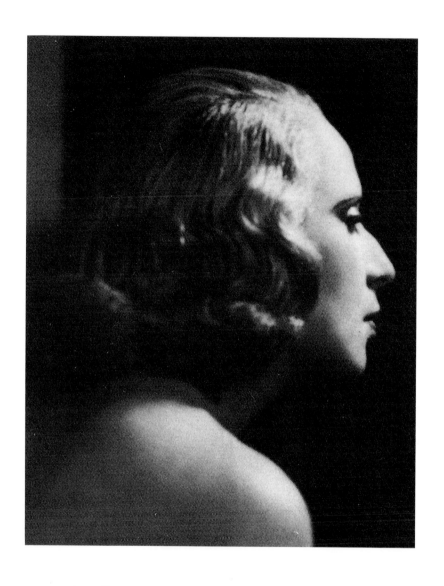

居巴黎，然塔德烏什卻持續失業。女兒綺賽特出生。塔瑪拉開始向安德烈‧洛特學習油畫，並希望能以繪畫維生，完成多幅靜物畫及肖像作品。柯蕾特‧維勒畫廊替她售出了多件作品，藍碧嘉亦於該時接觸到獨立藝術家沙龍、巴黎秋季沙龍，以及三十歲以下畫家沙龍，此一交友圈也使她得以重拾奢華的生活、旅遊，並流連於一間間富麗堂皇的飯店之中。

藍碧嘉的側臉，約攝於1934/1937年。

1930年代的塔瑪拉‧德‧藍碧嘉（右頁圖）

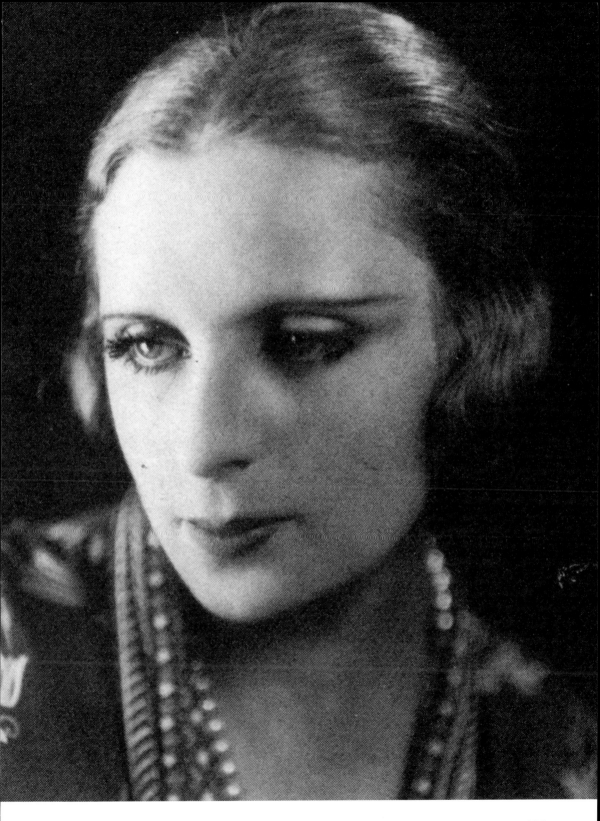

1925　27歲。第一屆國際裝飾藝術展於巴黎舉辦，藍碧嘉始以裝
　　　飾藝術家身分為人所知，同時並於杜樂麗沙龍與女性畫家
　　　沙龍中展出有個人作品。美國時尚雜誌如《哈潑時尚》等
　　　開始注意到藍碧嘉的存在。同年，塔瑪拉攜女前往義大利
　　　欣賞、研究大師名作，並首度於義大利舉辦有個人畫展。
　　　與索邁侯爵交往，並結識當時知名詩人暨劇作家——嘉
　　　比利埃・達努齊歐。為德國時尚雜誌《女士》繪製封面
　　　圖〈綠色寶時捷跑車中的塔瑪拉〉，該畫最終成為其最為
　　　人所週知的代表作。

1926-27 28至29歲。風流的達努齊歐聘請塔瑪拉為自己繪製肖像，
　　　實是為追求後者，然該幅肖像畫與追求皆未成真。1927

40歲時的塔瑪拉・德・藍碧嘉

70歲時的塔瑪拉・德・
藍碧嘉

年，以〈陽台上的綺賽特〉一作於波爾多國際藝術展獲
得首獎。

1928　　30歲。塔瑪拉・德・藍碧嘉與夫婿塔德烏什離婚，同年並
認識了藏家拉爾沃・庫夫納男爵。

1929　　31歲。〈初領聖禮〉一作於波蘭波茲南國際藝術展贏得銅
牌。塔瑪拉成為庫夫納的情人，並得到一間位於梅尚街
上的寬敞公寓，由法籍建築師羅伯特・瑪列—史蒂文斯
負責室內裝潢設計。旅行美洲。

1931-39 33至41歲。大蕭條時期塔瑪拉仍持續創作，作品展出於多
間巴黎藝廊。

1933　　35歲。藍碧嘉接受庫夫納求婚。眼看納粹勢力對於歐洲情

藍碧嘉與庫夫納
男爵遊歷威尼斯

勢的影響加深，藍碧嘉的不安感亦與日俱增，故於1930年
間催促丈夫賣掉其於匈牙利大部份的地產。

1939　41歲。與庫夫納一同前往美洲進行長期旅遊。美國洛杉磯
之保羅·蘭哈特藝廊舉辦藍碧嘉個展。與丈夫定居比佛
利山莊，藍碧嘉則開始積極收藏戰時藝術創作。

1941-42　42至43歲。綺賽特抵達美國與母親及繼父團聚。塔瑪拉於
紐約朱利安·雷維藝廊、舊金山庫瓦席耶藝廊、密爾瓦基
藝術學院等處舉行個展，然其創作量卻逐漸減少。綺賽特
與出身德州之地質學家哈洛德·弗斯豪爾結婚，婚後育有
兩名子女。

1943　44歲。庫夫納與塔瑪拉·德·藍碧嘉夫婦遷居紐約。

1960　62歲。藍碧嘉之創作風格轉抽象，並開始以刮刀進行繪畫

創作。

1962　64歲。拉爾沃·庫夫納卒於心臟病，塔瑪拉·德·藍碧嘉大受影響。

1963　65歲。藍碧嘉移居休斯頓，以更為靠近女兒綺賽特，綺賽特亦開始操持有關藍碧嘉之大小事務，擔負起照顧母親的責任。

1966　68歲。裝飾藝術博物館於巴黎舉行名為「1925年代」之特展，其中亦包含藍碧嘉的作品，再次掀起另一股裝飾藝術風潮。

1972　74歲。於巴黎盧森堡藝廊舉辦有塔瑪拉·德·藍碧嘉之回顧展。

1974　76歲。遷居墨西哥南部之庫埃納瓦卡。

1979　81歲。哈洛德·弗斯豪爾逝世，綺賽特遂搬至庫埃納瓦卡以便照顧病重的母親。

1980　82歲。3月18日，塔瑪拉·德·藍碧嘉於睡夢中逝世，綺賽特遵循母親遺願將其骨灰撒至波波卡特佩特火山山中。

國家圖書館出版品預行編目（CIP）資料

藍碧嘉：裝飾藝術美豔女畫家 /
何政廣主編；鄧聿檠編譯. -- 初版. --
臺北市：藝術家，2015.04
160面；23×17公分. --（世界名畫全集）

ISBN 978-986-282-150-3（平裝）

1.藍碧嘉（Lempicka, Tamara de, 1898-1980）
2.畫家 3.傳記 4.波蘭

940.99444 104004529

世界名畫家全集
裝飾藝術美豔女畫家

藍碧嘉 **Tamara de Lempicka**

何政廣 / 主編　　　鄧聿檠 / 編譯

發行人　何政廣
總編輯　王庭玫
編輯　　陳珮藝
美編　　廖婉君
出版者　藝術家出版社
　　　　台北市重慶南路一段147號6樓
　　　　TEL：（02）2371-9692～3
　　　　FAX：（02）2331-7096
　　　　郵政劃撥：01044798 藝術家雜誌社帳戶

總經銷　時報文化出版企業股份有限公司
　　　　桃園巿龜山區萬壽路二段351號
　　　　TEL：（02）2306-6842
南部區域代理　台南市西門路一段223巷10弄26號
　　　　TEL：（06）261-7268
　　　　FAX：（06）263-7698
製版印刷　欣佑彩色製版印刷股份有限公司
初版　　2015年4月
定價　　新臺幣480元

ISBN　　978-986-282-150-3（平裝）